U0033451

# 成功

# 鋼琴教室

# 行銷大全

## 品牌經營
## 七戰略

**藤拓弘**

李宜萍—譯

# 目錄

# 第2章：差異化戰略

# 第3章：價格戰略

090

# 第5章：體驗課戰略

# 前言

「最近都沒什麼學生」、「取消課程的學生增加了，真困擾」——像這樣覺得教室經營困難的鋼琴老師越來越多了。面對這樣的狀況，鋼琴教室能永續經營的關鍵字，就是「教室品牌化」。這裡所說的「教室品牌化」指的是，「說到這個地區的鋼琴教室，就是這間教室」，即是大家最先想到的就是你的教室，這代表你有很高的知名度與人們對你的高度信任，最大的好處便是能從眾多的鋼琴教室中脫穎而出。

不好意思，我在此向大家做個自我介紹。我目前提供關於優化鋼琴教室的諮詢服務。諮詢內容主要有：教室經營、學生招募與教師生活工作平衡規劃等。我在2010年出版了《超成功鋼琴教室經營大全——學員招生七法則》（日文原書《成功するピアノ教室 生徒が集まる７つの法則》由音樂之友社出版，中文翻譯版則由有樂出版）。內容包含許多音樂業界不太會去接觸的「商業元素」，很幸運地

014

受到許多老師的支持。

雖然是這樣的我，在前一本書也有寫到，其實我在設立自己的鋼琴教室之初，完全招收不到學生，對自己沒有教室經營能力感到失望，每天都過著痛苦掙扎的日子。「不能再這樣下去了！」一個念頭興起，我開始學習商業理論，漸漸地招收到學生，朝心中所描繪的理想教室更加靠近。其中，我特別重視「教室品牌化」的策略執行。在商業界，無論是商品、服務或是個人，最重視的就是「品牌化」。

我也在學習商業理論的過程中，深刻感受到這點，並且有意識地用於教室經營上；我覺得現在能夠經營理想中的教室，就是最顯而易見的成果。

透過諮詢服務、研習講座、電子報，我有很多接觸鋼琴教室經營者的機會。

有些被許多學生環繞在側、經營著理想教室的老師們，每一位都有在注意「教室品牌化」，這是因為他們理解到，在今後這嚴峻的時代裡要持續經營教室，「教室品牌化」比什麼都重要。

然而，在業界沒有那麼多鋼琴教室意識到「品牌化」的重要。因此只要你有

品牌化的意識，僅此而已，就能比其他人更接近那些二位居領先地位的教室。另外，在這嚴峻的時局中，教室品牌化也能有效地讓教室存續下來。而且，為了以教室品牌化為目標，迫切需要重新評估自己教室應有的狀態。對自己教室的深入檢視，會成為穩健的「地基」，進而轉變成身為教室經營者的「自信」。建立在穩固地基上的教室，不會因為一點小事而動搖，而教室品牌化便是建立優質教室的「基石」。

教室建立品牌化還有其他的好處。你會審視反思身為鋼琴教師的自己，反思的結果是會去思考：「對我而言理想的教室是什麼樣子？」、「身為教師的我應該以什麼為目標？」為了「理想的教學生涯」，這是必要的意念，能否心有餘力樂在教學與教室經營上，也與此有關。

為了推進教室、抑或是個人的品牌化，最重要的前提就是「行動」。對自己而言、對教室而言，什麼是必要的？必須看清這點，並持續補足它。另外，對教室有益處的事情，多一項也好，去實踐它；即使失敗也能從中學習，變成更加成

長的養分。

本書中，更深化前一本「學員招生」的內容，並嘗試涉足業界尚未開拓的「教室品牌化」領域。我會將至今為止所實踐過的內容，以及透過諮詢而練就的教室營運秘訣，具體地傳達給各位。

另外，本書的目標對象是有「我真的很希望自己的教室變更好」、「我想要創建理想的教室」願望的人。因此，「對於現狀感到很滿足」、「我已經創建出理想的教室了」這樣的對象，就不適合本書。不如說，即使一點點也好，本書或許能為想要自己的教室再成長的教師派上用場。如果今後打算開設音樂教室的人；或是今後打算以鋼琴教師為業、希望提升能力的音樂系學生，也都能閱讀本書的話，就是我的榮幸。

──藤拓弘

# ‖ 第1章 ‖
## 教師個人品牌戰略

受到持續已久的不景氣、少子化影響，學生數量減少，越來越多老師察覺到經營鋼琴教室的困難；相反的，也有老師穩定地招收到學生，經營著理想的教室。這樣的差別，是從何而起的呢？關鍵就在於身為教師的品牌，即是**能否建立「教師個人品牌」**這一個要點。

所謂的教師個人品牌，不只有卓越的教學能力，更是指因為來自人們的高知名度與信賴度，而確立身為鋼琴教師的穩固地位。確立好教師個人品牌的老師，擁有許多人支持，口耳相傳之下，學生自然而然會匯集於教室。

這樣的老師不會寬以律己，而是不斷地在思考如何讓自己成長，經常以客觀角度俯視自己，致力於社會地位、貢獻程度，以及創造出除了自己沒人能提供的價值，這些都能轉換成「專業意識」。而這樣的意志能變成穩定教室經營、匯集學生的力量。

為了突破今後嚴峻的時代，教師必須不斷地讓自己成長。這與提升自己的價值，建立教師個人品牌息息相關。**提高身為教師的品牌價值，是創造教室廣受支持之「地基」。**

# 1 為了建立「教師個人品牌」

## 教師個人品牌必要的 3 種思考方式

為了提升自己的品牌價值，有 3 種必要的思考方式。

### 〔1〕創造差異化

為了確立教師品牌，其關鍵字就是「差異化」。而「差異化」簡單來講，就是「以『非你不可』的優勢與自信，達到能夠吸引人的關鍵點，進而在眾多老師中脫穎而出。」

若是個人鋼琴教室，那麼教師就是教室的招牌。**提升教師個人品牌價值，創造與其他老師的差異化，就是直接關係到教室的差異化。**

「○○（地區名）的鋼琴教室＝□□老師（你）」若能達成這個方程式，就是你的教師品牌已經確立的狀態。一旦成為當地的名師，口耳相傳之下，教室自然會有學生匯集。

在此特別強調教師的「優勢」。除了獨特的知識、技術等，還要創造出不會輸給其他人的「優勢」，將此做為教師個人品牌的核心，進而形成其他教師無法仿效的差異性。

## 【2】擁有自信，具備戰勝他人的強項

其中很重要的一點是，你要用什麼來創造差異化。若只想著當上該地區第一名的教師，未免太過籠統。因此，要仔細區分自己的優勢，或是找出最擅長的部份，重要的是要集中火力。

例如，在教導小孩這塊，可以特別強調幼稚園兒童的課程，以音感訓練、合奏等課程為主要軸心，將獨特的教學法系統化，或是確立自己的專家地位等等，**具備足以正大光明地戰勝他人的強項**。用自己的優勢、資質，創造出其他教室所沒有的型態，以此展現自己的優秀。

## 【3】將優勢訊息化，並傳達出去

若沒有將自己的「優勢」與差異性傳達出去，就沒有意義。無論多麼優秀的教室、多麼有能力的人，如果不展現出來，就無法向別人傳達價值。傳達出去之後，他人才會

對你有印象，「○○的鋼琴教室＝□□老師」，也才會在提到鋼琴教室時就想到你。

在此很重要的一點是，**「轉化成訊息來傳達」**。將「我可以提供這樣的服務」的優勢「訊息化」，然後在教室的裡裡外外自我推銷；透過這樣的行動，一旦人們認可你時，就是「教師個人品牌」確立之初。

## 今後的鋼琴教師必要的 3 種能力

為了建立教師個人品牌，不只是授課能力，其他的能力也很重要。請試著思考身為教師以及教室經營者必要的「3 種能力」。

## 【1】投資自我的能力

總是正向思考的老師，其共通點在於「為了提升自我，不留片刻閒暇」。這些老師知道，不能對現在的自己仁慈，必須不斷提升自己的能力與技術，才是身為老師應有的態度。

在此要重視的是「投資自我」的想法。為了提升自己，必須花費時間、金錢與精力。

為此花費在書籍、研習講座、課程、證照取得等的時間或金錢，絕不會少。然而，這些都是對於自身、對於將來，具有價值的「投資」。這些「投資」，會轉化成個人獨有的經驗與知識，並且累積成促使自己成長的養分。這種投資自我的想法，就是學習的本質；而這種投資自我的意念，也是創造「獨一無二」的教師價值之原動力。

## 【2】行銷自己的能力

選擇鋼琴教室，無非就是在選擇教師。在此必須要做的是，提高教師價值的同時，展現自己實力的「自我行銷」，才能持續傳達價值。即是指向他人表現，身為鋼琴教師的自己是個什麼樣的人物？能夠提供什麼具有價值的服務？

那麼，為了讓大家認識你、對你有興趣，繼而選你當老師，要如何行銷自己呢？答案就在網路上。現在人人都能夠擁有部落格、官網等「屬於自己的媒體」，藉由媒體，就能向大眾傳達自己的資訊與價值。

（譯註：現在台灣則流行 FB 粉絲團、LINE、Instagram 等社群網站與軟體，也是容易入手的個人媒體經營模式）

## 【3】 維持熱情的能力

提高自我價值，直到獲得許多人的認可，需要花費時間與精力。因此，為了教師個人品牌化，經常保持高度的熱情，就變得很重要。能夠維持熱情，就能找出自我投資的價值與意義，並且能夠衍生從失敗中學習的正向思考。重要的是，**心中要持續抱持著「當初點燃熱情的動機」**，例如：「想要為這個地區、社會做出這樣的貢獻」、「想要透過音樂，傳達這樣的理念」等這類的目標意識。一旦重視這些「生存意義」而持續行動，就能得到人們的「共鳴」。這份「共鳴」會化成喜悅，進而轉變成熱情。因此，維持熱情的秘訣，在於身為教師的使命感。

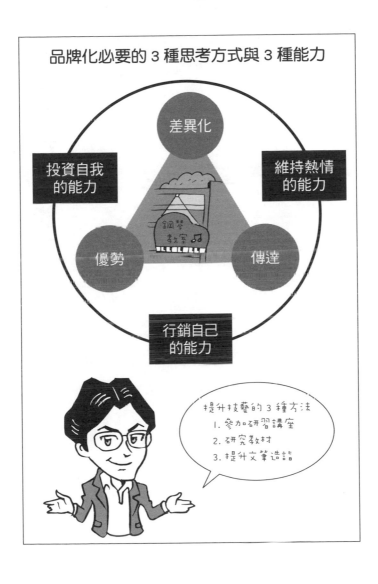

# 2 鋼琴教師的能力提升術

## 積極參加研習講座

身為教室經營者，敏銳地察覺到時代的發展與變化，一直追求理想的教室，持續提升自己，這份努力是必要且不可或缺的，而其根本是「學習的姿態」。正在建立個人品牌的老師，對於「學習」是很貪心的；；這是因為他們強烈地認知到，在提升自己之際，持續學習的重要性與必要性。

**研習講座是珍貴的學習場所之一。**在講座中可以學到，講師耗費長久的時間與莫大的辛勞，培育出來的鋼琴教育精隨；在講座中還可以親身感受到講師的思考方式、對鋼琴教育的熱忱，而這些都可以活用在自己的教學上。況且，與一流的講師待在同一個空間裡，熱情也會高漲，並且還有許多只有參加講座的人才能體會到的收穫。

另外，不只是與鋼琴有關的講座，參加商業講座也有非常多的效益。教室經營是商業的一環，聽聽不同行業經營者的談話，試著參加說話方式或溝通技巧的講座，也會真切感受到自己的世界觀變得寬廣。

參加講座最重要的是，**絕對要有所收穫的積極意識**，以及絕對要將獲得的資訊與技巧化為實際行動，活用於工作上。透過這樣積極的態度與實踐力，便能獲得比參加講座費用還高出數十倍的價值。如此一來，知識與經驗的積累，最後能將自己打造成獨一無二的教師。

## 研究教材以提升講課技巧

對鋼琴教師而言，提升個人教學品質是重要的課題之一。而為了教師個人品牌化，關鍵是建立獨特的教學法。

為了改善教學，從教本中學習是很有效的方法。在這世界上有許多的鋼琴教本、教

材，研究這些教材後，除了可選用的教材範圍變廣之外，還有**從教材中學習教學法**的好處。

教材中濃縮了著作者以長久的時間與經驗習得的重要教學法，若研究、唸讀這些教材，便能昇華成在每日課程中派上用場的重要技術。可惜藉由研究教材，提升教學技巧的老師，不是那麼多。然而，教材裡有這麼多的素材與概念，實在沒有不研究教材的理由。

（請參照 30 頁筆者的教材研究檔案）

為了提高研究教材的動機，**參加聚集具有高度意識的老師們的「研究會」**，也很不錯。定期建立研究教材的環境，是非常重要的事。在這個場合中，聚集了想要讓課程更好的老師們，所以有機會交換到高品質的資訊與接收到刺激。

## 鋼琴教師必要的寫作能力

建立教師個人品牌化，**必須向許多人傳達自己的價值**，為此，寫作能力是不可或缺

的技術。教師的個人價值，最適合以文章來傳達了。

另外，在教室經營上，也有許多需要用到寫作技巧的場合。其中，在製作官網架構或招生的時候，必須恰如其分地表達教室與教師的魅力。教室簡介或傳單、教室發送的郵件等，若沒有「打動人心的文筆」，這些工具的意義也就大打折扣了。更甚者，課程紀錄、教案、教材研究、論文、演說稿等的品質也非常重要。

　　　　　　　　　第 1 章 — 教師個人品牌戰略

# 《歌曲與鋼琴的繪本，右手篇》吳曉 著

**基本資料：**
1989 年出刊，音樂之友社出版（**1365** 日圓）

**關於作者：**
吳曉老師，幼兒鋼琴教育專家，暢銷音樂教本編撰者。從吳老師對於鋼琴教育的熱情、溫暖、豐富的經驗與實績而誕生的一本教材。

## 從作者的「前言」中學到的事情
「音樂是從歌唱開始的」「幼小的孩子們不經意地以簡短的言詞開心唱著歌，將這樣自然而然的型態導入鋼琴教育中，是很重要的」「作者所說的『遊戲的延伸』這種感覺，可以說是幼兒朝音樂踏出第一步的重要因素」。

## 教本的印象與概要：
這是一本將「標題・歌曲・插畫」緊密地融合在一起的教本。透過唱歌來快樂學鋼琴。單純只是書名有「繪本」，沒想到五線譜與音符竟都是手繪風格，真是最大限度地活用「繪圖」這個要素。為了不要讓孩子養成只看指法彈琴的壞習慣，譜上沒有標示指法，這點真是太棒了。掌握這本教材並不難，外觀看來也不會給人壓迫感。

## 教本的特徵與課堂上的應用：
1. 歌詞的抑揚頓挫與旋律的律動一致→可以試著以水果為題材，創作出簡單的旋律
2. 五線譜與音符都是手繪風格→要注意幼兒辨認音符的方式，也要考量自己的呈現方式
3. 注意，不要揠苗助長→幼兒的習慣因人而異，製作進度表好掌握熟悉度
4. 沒有寫上指法→不判讀音符，只看指法彈琴的壞習慣會影響後續的學習
5. 可以一邊唱歌一邊開心學習→唱歌詞與唱音名，兩種都要讓孩子學會

## 實際使用過的感想：
「高速列車出發了喔」「是新幹線（譯註：日本的高速鐵路系統名稱），好快喔」等，正好擊中喜歡交通工具的〇〇小朋友的心，一來到教室馬上就要求「我要玩新幹線」。書中有許多特別能引起男孩子興趣的主題，也有其他能抓住孩子們的心的曲子。由於將「標題・歌曲・插畫」3 種素緊密地融合在一起，我的學生們對這本教材的接受度都很高。

**現在正在使用該教材的學生：**〇〇（女，**3** 歲）、□□（男，**3** 歲）、〇〇（女，**4** 歲）

# 教材研究檔案的例子

**製作方式：**

用電腦的文字編輯軟體製成。研究實際使用過的教材、想要用用看的教材，再彙整成 A4 的檔案。

為了隨時都可以翻閱，請建檔保管。日後在使用相同教材時，再翻閱一次筆記，對於規劃課程很有幫助。背面也可留點空間給教材的目錄、曲目表，或是手寫的筆記等。

**從教材中學習到的事：**

透過研究教材，思考「要怎麼做才可以發揮這本教材的最大效用呢」，以好理解的方式寫成筆記。並且詳細寫下實際使用過後的感想與學生的回饋。

尤其大部分的人不曾去閱讀的「前言」中，其實多少會帶到著作者對於鋼琴教育的建言、教學的啟發。因此，可以從著作者充滿啟發的字句中，學習到活用於教學上的方法。

※ 筆者的教材研究成果會以電子報
「**3 分鐘認識一本，鋼琴教材誌**」
每週免費寄送
http://www.mag2.com/m/0000272194.html

## 引人入勝文章的寫作要點

文章必須要能夠「吸引讀者去讀、去理解」。無論是多麼有價值的內容，如果無法吸引人去讀，也無法讓人理解，就沒有意義。另外，希望大家注意一個重點──越是想傳達訊息、心情，就越容易變成以自我為中心的文章。

寫文章最重要的是**「站在讀者的立場思考」**。容易閱讀、好理解的文章，除了不會讓讀者感到困惑，更能夠確實傳達訊息。要寫出引人入勝的文章，關鍵就在於你有多理解讀者的想法。

## 藉由輸出訊息，提升教師個人品牌

為了提高教師個人品牌，必須磨練自己的專業性，為此，學習是重要的。但是，若只是吸收知識、資訊，還是無法內化成自己的東西。因此，更有效的方法是，**藉由「訊息的輸出（output）」，將吸收到的知識與資訊文字化**。一旦將自己的想法、知識轉化

為文字，就會內化成自己的知識，同時也能鍛鍊自己的寫作能力。

現在開始使用發送訊息的工具，將知識輸出吧！個人比較推薦容易著手進行的「寫**部落格**」。由於閱覽部落格的是不特定的多數人，內容需要有一定程度的品質。「會有人看到」像這樣給自己一點壓力，自然而然就會意識到自己必須寫出吸引人的文章。

另外，鍛鍊寫作能力，最重要的是持續書寫。一旦開始寫部落格，就會有固定的讀者，而這也會成為持續寫作的動機。所以說部落格是個有效的工具，能夠有個訊息輸出的場所，也是個鍛鍊寫作能力的「環境」。而且，部落格還可以宣傳自己專業性，對於促進教師個人品牌化，也是個有用的工具。（關於部落格，會在【第 4 章】詳細說明）

# 3 提升「教師個人品牌」的工具

## 提高教師價值的簡介

在促進教師個人品牌化方面，「信賴」是重要的關鍵字。為了贏得人們的信賴，需要提出經歷與實績等證明，也必須傳達自己是哪個領域的專家，以及能夠提供什麼服務。

為此，**「個人簡介」**就很重要了。

很可惜的是，許多老師都不太重視個人簡介。個人簡介是傳達**「自己有什麼特質、可以提供什麼服務、是個抱持什麼理想的人」**的重要媒介。當這些傳達出去後，才有自己品牌的證明。能夠將自己獨有的特色與優勢直接了當地、富有魅力地傳達出去的，就屬個人簡介了。

## 個人簡介這樣寫

那麼要如何實際撰寫個人簡介才好呢？以下列舉幾項撰寫個人簡介的要點。

### 【1】自己的優勢

個人獨有的、絕對不會輸給別人的部分，就是「**優勢**」。把優勢傳達出去後，你的價值才會提高。這是建立教師個人品牌最重要的一點，所以必須最重視。

### 【2】身為教師的理想

當一個人朝著一個目標努力邁進時，你會感受到他強大的意志力。作為一名教師，你想要成為什麼樣的人、以什麼為目標在前進，這樣的「**理想**」，會抓住人心，並且引起共鳴。

### 【3】令人印象深刻的「教師宣傳標語」

簡短有力的話語，會在人心留下印象，因此，「宣傳標語」有其效果。善用可明確地表達你個人的宣傳標語，能夠給人留下印象，認為你是獨一無二的教師。

## 【4】個人獨有的「證照」

若擁有其他鋼琴老師所沒有的、足以提升個人價值的**證照或技術**，請務必寫在簡介上。即使是與音樂無關的證照，能擁有較豐富的知識這點，就與品牌化有直接相關。

## 【5】問問他人覺得你的「優勢」是什麼

製作個人簡介的時候，必須再一次認識身而為人的自己。因此，我們來聽聽在他人眼中的你是個什麼樣的人吧！一定會出現你想都沒有想過的關鍵字，而那就**是連你自己都沒有發現，卻受到他人認可的「優勢」**。

# 個人簡介實例

藤拓弘 Takuhiro To
里拉音樂教室負責人・專任講師
以「無論是地區、人們或生活之中，我們一直都在」的理念經營教室，受到當地人們的愛戴。擅於將明確的技術與知識，以淺顯易懂且有趣的方式教導給學生，深獲好評。或許是身為男性鋼琴教師，特別受得家中有男孩的家長們深厚的支持。

「帶著笑容的鋼琴教師，帶出學生的笑容」
個人認為必須建構更有趣且更有效的課程，因而日日勤於研究教材與教學法。
大學時期擔任籃球隊主將，曾經參加音樂大學與美術大學的聯盟隊伍，在比賽中獲得勝利。因此，在奠定音樂教育基礎上，也貫徹文武兩道的精神。曾與波蘭克拉科夫室內管弦樂團（Krakow Philharmonic Orchestra）合作演出蕭邦第 2 號鋼琴協奏曲。
碩士論文以蕭邦鋼琴協奏曲為題材，考察、研究蕭邦的青年時期及其演奏風格。碩士畢業後前往歐洲，到德國漢堡音樂學院進修，並在德國漢堡等 2 城市舉辦鋼琴獨奏會。
畢業於東京音樂大學鋼琴科，東京學藝大學研究所碩士課程修畢。

在製作個人簡介的時候，要以客觀的角度來檢視自己，並且明確地表現出身為鋼琴教師的個人「優勢」與專業性，是很重要的。另外，想要以個人簡介取勝，要有來自於人們的「信賴」。這不僅僅需要有經歷與實績，還需要一併傳達教導鋼琴最重視的部分與理想。若再加上教師宣傳標語，人們會對你有印象，覺得你很親切。第一步最重要，必須將想要給人們的形象具體化，並且有方法地建立形象。（筆者教室官網「里拉音樂」，新版網址為 https://www.pianoconsul.com/）

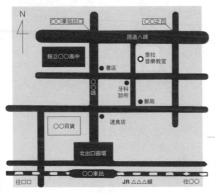

# 里拉音樂教室

**教室理念** 以「無論是地區、人們或生活之中，我們一直都在」的理念，經營著充滿笑容的教室

**課程介紹** 兒童鋼琴班/高段班（一週2堂）/成人鋼琴班/幼兒教育班/音樂基礎訓練/高中音樂班、大學音樂系升學班

N

○○車站出口　　　○○之丘

國道△線

縣立○○高中　　●書店　里拉音樂教室

○○路

牙科診所

●郵局

○○百貨　　速食店

北出口圓環

○○車站

往□□　　JR △△△線　　往○○

從JR△△△線「○○站」北出口徒步7分鐘

（背面）

**教室理念**

表達自己是以什麼樣的教室為目標在經營，也可以寫上教師的宣傳標語。

**課程介紹**

提供什麼樣的課程，寫上將課程名稱、目標對象等，更能為教室做宣傳。

**地圖**

為了讓人更清楚與教室有多少距離，寫上從最近的車站、明顯的建築物等「徒步○分鐘」，會比較貼心。

# 宣傳自己的名片範例

**商標（LOGO）**

商標有吸引人們目光的效果，名片印上與教室名稱有連結性的商標，能讓人對教室更有印象。（這個商標是在表達兩個人手牽手的樣子）

**教室名稱**

因為要同時宣傳自己的名字與教室，務必要將教室名稱印在名片上。

**教室官網網址**

教室如果有官網、部落格等，請務必印上網址。對教室有興趣的人，會上網去瀏覽。

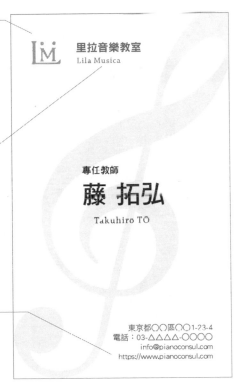

里拉音樂教室
Lila Musica

專任教師

藤 拓弘
Takuhiro TŌ

東京都○○區○○1-23-4
電話：03-△△△△-○○○○
info@pianoconsul.com
https://www.pianoconsul.com

（正面）

## 重視名片的質感

有名片的鋼琴教師不是太多，然而，名片在商場上是不可或缺的工具，也是**宣傳自我專業性**非常重要的工具；另外，也可以藉由名片，表達「我」這個「品牌」。而且，帶著名片也會對自己的工作有高度意識，比較有自信。

不要小看名片這薄薄的一張紙，它是個可以明確地表現自我的工具。名片上呈現的內容與品質的不同，也會給對方完全不一樣的印象，這與教師個人品牌有很大的關聯性，必須要注意。品味貧乏的名片，會給對方不好的印象；相反地，若是很有品味的名片，則會給對方「這是個工作能力很好的人」的印象。

製作名片之時的關鍵點，在於質感與品味。手工製作的名片當然很好，但是如果可以的話，我建議委託給設計師來設計照片、商標、字體、紙質等，成品完全不同檔次。

當你明白**「名片是展現自我品牌價值的媒介」**，就會想要追求質感了。

# 鋼琴教師的外表也很重要！

你知道「麥拉賓法則」（Rule of Mehrabian）嗎？這是美國心理學家艾伯特・麥拉賓（Albert Mehrabian）提出的法則，他將人的行動給對方帶來的影響，以比例來表示。

## 麥拉賓法則

- 說話的內容（言語訊息）… 7%
- 語氣與語速（聽覺訊息）… 38%
- 外表（視覺訊息）… 55%

也就是說，對於第一次見面的人的印象，比起說話的內容，有更高的比例會被外表所左右。這個法則直接了當地表達**「外表有多重要」**，在商業書刊、溝通話術的課程等，也多有引用。對於鋼琴教師來說，也是同樣的道理；尤其是上體驗課時，初次見面的印

象，就決定了老師的形象。

也就是說，鋼琴教師也要採取「外表策略」。而關於外表、服裝等，「教室的品牌」、「教室的氛圍」、「教學的對象」、「教室理念與指導方針」、「想要給人的印象」等，都要全盤考量，關鍵在於你要有個概念：**「希望別人眼中的你是個什麼樣的老師？」**

以「歡迎人們到來」的姿態，「穿著明亮色系的衣服」、「聲調比平常還要高」、「笑口常開」、「一舉一動都是表演」，意識到這些而行動，也十分重要。

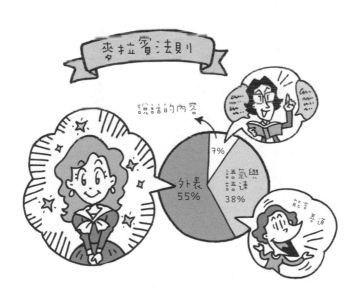

　　　　　　　　　　　第 1 章 — 教師個人品牌戰略

# ◆鋼琴教室診療所 1

## 發表會上教師是否要上台演奏，真煩惱

為了發表會而煩惱的是，要不要將教師的演奏放進表演節目中？因為是指導老師，演奏當然必須高水準。但是，光是企劃、籌備發表會就已經忙得不可開交，實在抽不出時間練琴；另外，發表會的主角是學生，教師站在舞台上究竟好還是不好，真的拿不定主意。

## 思考「目的」，如果要演奏，就要做出高水準的表演

關於教師在發表會上演奏，「身為專業的教師，當然必須上台演奏」，或是「如果無法達到水準，不要上台比較好」等，會有這樣的意見分歧。但是，大家必須先想到一點，很多時候「學

生與家長都抱有聆聽老師演奏的期待」。老師如果不是鋼琴演奏家，學生與家長就沒什麼機會欣賞到老師的演奏；因此，會對於老師在發表會上的演奏充滿期待。所以若站在回應這份期待的角度來看，教師必須上台演奏。

大家要重視的是，「希望學生怎麼看你這位老師」的這個部分。教師的演奏，是個檢視身為演奏家的能力，並且奠定自我形象的重要場合。一旦站在舞台上，就會被要求要有專業的演奏，因此高水準是必要的。雖說如此，如果太出風頭，身為發表會主角的學生們的光采就會變淡了。

即使只是一首曲子，也會影響教師的形象，不可不慎重。

想要展現身為教師的能力，或是想要以自己的演奏為發表會畫下句點等，必須想清楚教師演奏的「目的」。如果沒搞清楚目的，教師演奏的意義就會大打折扣。

以我個人來說，「向學生與家長表達感謝的心意」是我上台演奏的潛在因素。身為音樂家，我想要向在教室經營上為我提供協助的各位，以「演奏」來表達感謝之意。

　第1章 — 教師個人品牌戰略

# ‖ 第 2 章 ‖
# 差異化戰略

# 1 鋼琴教室的「3種類型」

正在建立品牌化的教室，都有獨特的「賣點」。

有的教室以幼兒早期音樂教育、音樂基礎訓練、團體班為特色；有的以報考音樂系的考生、成人、老年人為目標學生群；也有的教室以高級感、音樂比賽得獎資歷為傲等，有各式各樣的「賣點」。像這樣有明確的「賣點」，企圖與其他教室做出差異化，對於品牌化來說非常重要。

因此，接下來我們來思考，對於教室品牌化不可或缺的**差異化戰略**。

## 鋼琴教室有「3種類型」

鋼琴教室大略可以分成3種類型。這是在做教室品牌化時的重要指標，讓我們逐一來看看。

## 【類型 1】 放鬆型

這種「放鬆型」的教室，招生客群是從小孩到大人的所有年齡層，以**輕鬆就能學會**為最大賣點的鋼琴教室。在招生的時候，會舉辦免費體驗課的活動。以「歡迎初學者」、「先開始彈彈看吧」的宣傳標語，標榜輕鬆，總而言之，就是多多招募，以達到預估的學生數量。教室的硬體設備、課程品質都在平均值，每個月的學費也不會超出行情價太多。

## 【類型 2】 質感型

這種「質感型」的教室，是以**高級感、課程的高品質為賣點**。砸大錢在華美的裝潢與買鋼琴上，以做出高級感，提供奢華的「時間」與「空間」。招生客群為學費即使貴也付得起的人，屬於高收費的教室。

這類型也包括，以較高價值的教師等級與課程內容為訴求的教室。即使每個月或單堂課的學費很貴，但是能夠在該老師的課堂上找到價值。著名的鋼琴教育家或鋼琴家的課、大學教授的課等，也屬於這類型。

## 【類型 3】服務型

這種「服務型」的教室，是以**無微不至的服務與親切感**為賣點。這種教室不計較利害關係，盡力迎合學生與家長的需求。將人與人之間的交流視為第一考量的教室。為了降低學生的負擔，學費也訂在較低的價格。比起利益，更留心於深厚的人際交流，因此，學生數量有限，只專注在自己可以接收的範圍內。因為旺盛的服務精神，深受學生與家長的信賴，是其一大特徵。

　　　　　　　　　　　　　　　第 2 章 — 差異化戰略

# 你的教室是哪一「型」？

在鋼琴教室多如牛毛的地區，思考要怎麼做才能與其他教室有差異化，是很重要的。

此時要深思先前提到的「類型」，這對於差異化與教室品牌化很有幫助。你的教室適用於這3種「類型」中的哪一種呢？

許多教室的現狀處於這3種「類型」的平均值。像是為了招生，強調能夠在輕鬆的氣氛下學習；學費也設定在該地區的行情價位；教室的硬體設備也很普通；服務精神也馬馬虎虎等等。雖然像這樣採取平均值也是策略的一種，但是看不到特色這點，會是個問題。一旦失去特色，在教室眾多的地區中，被埋沒的可能性就會變高。

因此，為了與其他教室有所區別，**必須集中於某一「類型」，確定要以什麼路線來決一勝負**。在這個前提之下，力求「類型」與教室經營方針的一致性，是很重要的。

# 力求「類型」與教室經營方針的一致性

那麼，力求「類型」與教室經營方針的一致性，指的是什麼呢？舉例來說，下列的宣傳方式，可能會讓人覺得「類型」與教室有落差。

● 明明強調「親切感」，學費卻很貴。

● 明明主張「質感」，官網卻很沒品味。

● 明明強調「輕鬆」，體驗課卻要「收費」。

問題在於，教室的宣傳重點若與實際情況有落差，就會有越來越多人覺得莫名其妙，或是感到不滿。當你實際想想體驗課，就會明白──教室的氛圍、裝潢、應對與教師的人品等，與自己所設想的有很大的不同時，你覺得如何？一定會對教室感到不滿的吧！

但是，逞強將官網、傳單做得很精美，讓教室看起來好像很美輪美奐，反而會造成反效

051                           第 2 章 — 差異化戰略

果。教室品牌化最重要的是，**要讓符合自己教室的「賣點」與「實際的教室」是一致的**。

想像與現實的落差越小，越能給人好印象。

## 找出有競爭力的「類型」，做出差異化

當你打算與其他教室做出差異化時，為教室的「類型」做點變化，就能夠達到效果。

當「類型」相似時，你不過是眾多教室中的其一，會被埋沒。無法與其他教室有差異性的鋼琴教室，很自然地就會被淘汰掉。

因此，必須要採取的方法是——**找出該地區的教室「類型」，然後思考自己能否以不同的「類型」來決勝負**。即便你打算經營相同「類型」的教室，也請思考有什麼其他的要素可以做出差異化。你必須下點功夫，去強調你的教室地理條件很好、經常辦活動、擁有其他鋼琴教師所沒有的證照或經驗、歷史之悠久等，才不會讓大家覺得，你不過是

「大部分的鋼琴教室」。

# 2 為了領先他人而「定位」

對於鋼琴教室的品牌化，在競爭中成為鶴立雞群的存在，是很重要的。在此希望大家了解的是「定位」（positioning）的概念。像是自己教室的知名度，提升得比其他教室還要高等等，與其他教室相比，自己的「地位」佔優勢，就稱為「定位」，這與「差異化」有深遠的關係。為了從眾多教室中脫穎而出，「定位」是重要的思考方式之一。當你端出其他教室所沒有的菜色，就是朝「以成為人們心中第一名的教室為目標」邁進一步。

## 重要的是「在哪一片海域征戰」？

為了成為鶴立雞群的存在，必須要確定好「要在那一片海域征戰」。行銷領域有「藍海」（blue ocean）一詞，這是以風平浪靜的海域為比喻，指競爭對手很少、非常容易做出差異化的狀況；相反的，另有「紅海」（red ocean）一詞，以驚濤駭浪的海域做比

~ Blue Ocean ~

RED OCEAN!!

喻，指競爭對手多不勝數，彼此都在搶奪客戶，是個難以打贏的戰場。同一個城鎮裡有

4、5間鋼琴教室，就是指處於紅海的情況。

在這情況下，關鍵就在於能夠做出與其他教室差異化的部分，即是自己教室才有的

「優勢」。一旦有了可以自信滿滿地表示出來的優勢，就會形成品牌，繼而成為頂尖的

教室。因此，「優勢」與「在哪一片海域征戰」，有密切的關係。

## 你教室的「優勢」是什麼？

身為教室經營者，必定要先知道自己教室的「優勢」。所謂與其他教室的差異化，一言以蔽之，就是**「提供比他人還要高價值的東西」**。當這與「優勢」有直接關聯時，就能推動品牌化，進而變成人氣教室。而首先你必須先思考兩點：「你的鋼琴教室有什麼特色？」、「別的教室所沒有的特點，或是勝過他人的特點在哪裡？」

但必須注意有可能出現一種情況──你自認為的「優勢」，不過是「自以為是」；即便自己覺得，但只要周遭人不認可，就不能稱為「優勢」。因此，有必要確認，是不是會讓未來可能會是你教室的學生與家長覺得：「這的確是其他教室所沒有的」；或是讓附近的教室覺得「這部分我們的確無法匹敵……」。另外，這個「優勢」也必須讓正在尋找教室的人覺得：「這就是我要找的」、「這確實有價值」。

## 知己知彼

「競爭調查」（Competitive Research）一詞，指餐飲業等業者進行的行銷作業，

第2章 ─ 差異化戰略

即是藉由調查其他業者，找出差異化的線索，從中摸索出提高營業額的策略之一項行動。

在鋼琴教室的經營上，**「認識其他教室」**是很重要的事。別的教室有什麼特色？如何經營教室？當知道這些，就能找出差異化的線索。一旦理解這點，就能逐漸發現幾個部分如：「那麼，我的教室要走什麼路線才好呢」、「展現什麼樣的優勢才好呢」。

## 資訊來源僅限於官方公開

為了了解其他教室，當然必須取得資訊。可是，資訊來源禮貌上只能從官網、傳單、廣告等教室的公開資料獲取。關於教室因有意圖而向外界發送的資訊，我們拿來閱覽、參考是沒有問題的。但是，「假裝去上體驗課的間諜行為」、「假冒家長而打電話過去」等，就不可為之。假裝是要上體驗課的學生，而到其他教室去探查，不是一位教室經營者該有的行為。

如果想要交換資訊，應該事先提出申請，才是應有的姿態。更重要的是，在了解其他教室時，**不是要和他人比較，而是「向他人學習的心態」**。知己知彼，從謙虛的態度衍生出的心性，決不能小覷。

056

## 尚未確立品牌化的弊端

「這附近太多間教室了，都招收不到學生」應該有不少人有這樣的感受。但是，將招收不到學生的原因歸咎於其他教室，實在言之過早。學生會分散到其他教室，是因為你的教室還做不到品牌化的緣故；另外，對自己教室的認知過低，無法表達自己的好，也是原因之一。

相反地，「即使在當地的認知度很高，還是招收不到學生」，如果是這種情況，就要思考教室內部是否有問題；若是因為內部因素而引發不好的謠言，必須要查明原因並改善它。

另外，有些人會覺得競爭對手眾多，容易對品牌化造成不好的影響，其實並不一定會如此；也有可能因為其他教室的評價不高，進而顯現出你教室的好。因此，**教室的品牌化與學生數量有密切的關係**。也由於學生數量是品牌化建立與否的指標，必須經常注意學生數量的增減。

## 學生類型鎖定在與其他教室不一樣的族群

當你打算與其他教室做出差異化時，**將學生類型鎖定在與其他教室不一樣的族群**，能夠達到效果；若鎖定相同的學生類型，難保不會在該地區發生搶奪學生的事態。在此提供個方法給大家，可以參考其他教室的官網等，掌握其要招收的學生類型，自己在經營教室時，就能以不同的類型作為主軸。

以特定的學生類型作為特色來經營，比較容易建立教室的品牌化；而這個概念，也必須用在差異化上。

## 出版實績、媒體曝光率等，也能做出差異化

教室經營者出書，或是教室在大眾媒體上曝光，如果善用此點，就能形成差異化。

由於心理作用，人們會因為是「權威」的介紹而相信；透過媒體這個「濾鏡」，人們對於該教室的社會信用度也會增加。如果用對方法，刊載於媒體上的門檻並沒那麼高。為了從眾多教室中脫穎而出，也必須將媒體策略納入考量。（詳細內容請參照【第7章】）

# 3 善用活動做出差異化

## 設想期望值

學生在初學階段對於教室抱持的期待位在最高點。剛開始學鋼琴的時候，無論是學生還是家長，都會抱持著滿心的期待走進教室；詳細請參照第 62 頁的「圖解對鋼琴教室的期望值」。隨著時間的過去（橫軸），對於教室的期望值（縱軸）就會上上下下；然後，如果這個期望值每況愈下，學生放棄學琴的危險性就會增加。因此，經營者必須「努力讓下降的期望值，再次升上來」。為此，藉由「舉辦活動」，能有效提高期望值。

## 藉由舉辦活動以提升期望值的 3 大見解

看出教室活動價值的學生增加的話，活動本身就與其他教室的差異性相關聯。

## 【1】恰到好處地穿插活動

活動具有提高期望值的效果。在一年當中，學生的期待值會搖擺不定，因此，要將**活動的舉行「平均分配在一年中」**。不只是發表會、學習觀摩，聖誕派對、志工活動與生日派對等，都能達到效果；或是在教室裡定期舉辦小型沙龍音樂會、團體課，也很不錯。對於學生而言，參與教室活動的機會增加的話，能為提高期待值助一臂之力。另外，提供給學生在他人面前彈奏的機會，也與協助設定目標、提升練習動力相關聯。

## 【2】增加與朋友的共通話題

鋼琴是以個人為主的課程，容易與朋友疏遠，因此，藉由活動增加學生之間的共通話題，便能消除他們的孤獨感。另外，也有不少學生雖然討厭練琴，但因為可以和朋友見面，還是會期待活動日的到來。因此，藉由活動，**創造「可以和朋友見面的喜悅」**，便能防止學生放棄學琴；而且透過活動增加與朋友或其他學生接觸的機會，也會提高學生對於教室的歸屬感。

## 【3】考量舉辦活動的時間點

許多學生會考量以盛大的活動為「一個好的階段性分界點」，以此為契機而放棄學琴；這也是為什麼年底的發表會結束後，放棄學琴的人會增加。另外，學校活動較多的時期，教室活動的參加率總是會下降；但是，如果有很多學生想要參加教室活動卻偏偏無法參加，教室辦活動的價值就大打折扣了。教室的活動企劃與學校的活動是剪不斷理還亂的關係，因此需要掌握所有學生的學校活動時等等，**深思熟慮舉辦教室活動的時間點。**

## 教室品牌化的關鍵在於每日的課程

課程很容易流於形式化，而形式化會讓學生厭煩，甚至招致放棄學琴的情況。另外，教室經營的支柱終究在於每日的課程，如果忽略這部分，便是本末倒置，更遑論要追求教室品牌化。為了不讓課程流於形式化，我們鋼琴教師必須時常探究出更好的課程。

另外，身為鋼琴教師最需要看重的，就是**「將每一次上課視為最後一堂課」**。「這

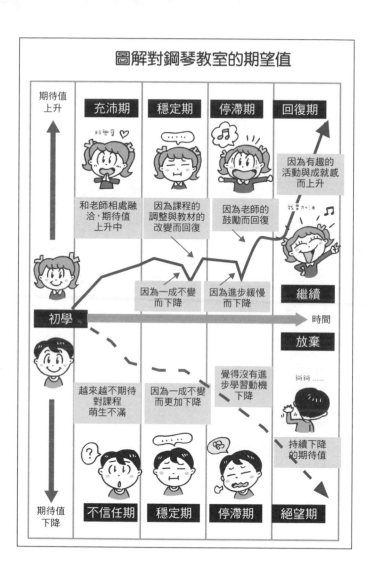

図解對鋼琴教室的期望值

是最後一堂課，之後就再也見不到這孩子了」，以這樣的心情面對每週的課程，就能實際感受到每一堂課是多麼的重要。「現在，我能為這孩了做什麼？」、「盡全力在我做得到的事情上！」，這樣的心態與能否用心於每一次的課程相關聯。如果沒有全心全意致力於每日的課程上，就無法實現教室品牌化。

第 2 章 — 差異化戰略

# ◆鋼琴教室診療所 2

## Q 家長經常要求補課，到底要如何應對，真煩惱

在我的教室，即使是學生有事請假，我也可以幫他補課，目的是希望學生盡可能地來上課不要請假。問題是，卻變成好像「任何時候都可以補課」的感覺。為了補課就得調整課程表，非常的麻煩，但家長卻是一通電話就要我立即變更。雖然說我是好意，但變成這樣真的快做不下去了。

## A 原則上，最好不要由著學生的方便幫他補課

非常多老師有關於補課的煩惱。站在教室的立場，會希望學生盡可能地來上課不要請假；而

站在學生的立場，都已經繳了學費，自然不想請假。為了順利符合雙方的需求，補課制度就能發揮作用。

但是，問題在於，「學生以不適當的理由要求補課」。例如學生因為要去旅行、玩耍或是太累等原因而請假，卻還提出補課要求。如果得一一應對這些不合理的補課要求，將變得難以收拾。而且一旦同意補課，即使只有一次，也會讓人覺得：「這間教室任何時候都可以補課」、「補課是理所當然的事」。這就暴露出你在教室經營上的天真。

考量補課問題時，最先要考慮的就是「教師的時間」這部分；因為我們是藉由提供「時間」，維持自我價值。

原則上，最好在教室規章中明文列出「若是學生因故請假，將不實行補課」；並且必須要讓所有人理解有關補課的規定。只要學生與家長理解教室的方針，偶爾我們彈性應對幫他們補課，反而會換來對方的感謝。

# ‖ 第 3 章 ‖
## 價格戰略

與鋼琴教室經營脫不了關係的就是「金錢」，因此，接下來我想和大家談談學費的價格與教室品牌化的關係。

# 1 教室品牌化與價格的關係

所謂的品牌，就是為了讓人感受到價值而做出的努力

為了探討品牌與價格的關係，我先以名牌包為例來說明。外國名牌大廠牌的包包都是賣幾十萬日圓、幾百萬日圓，非常昂貴，然而這世界上就是有許多人搶著要買這些價格高昂的名牌包。這種情況不外乎是人們覺得這個包包「值得我花這筆錢」，原因是在其高昂價格的背後，無論設計感、原創的幸材、工法、行家的手藝以及名氣等，都表現出它的價值。

另外，看似人們是在買名牌包這個「商品」，其實是在表示自己有能力買這個包，

就是有這個「身分地位」。而站在名牌大廠牌的立場，為了讓人們覺得拿自家的包包就能感受到身分地位與價值，付出的努力不是一般企業能比拚的。

## 教室品牌化就能抬高價格

提升教室品牌化的最大理由，是**為了讓人即使學費高也要選你的教室**。對於你提出的價格，學生或家長會思考「值不值得付這筆學費」。價值觀雖然因人而異，但一般來說即使價格偏高，若覺得有這個價值就會報名上課。

另外，我希望大家記得：「在這世界上不是所有人都覺得便宜就是好」的現實。最近，「體驗課巡遊」蔚為主流，指到處去上不同教室的體驗課，這可以說是以「看出教室其價格以外的價值」為目的的行為;；「學費雖然偏高，但是考量到知名度與信賴度，我還是會選這間教室」這樣的心聲，表達的就是這個意思。只要人們覺得這間教室值得，即使學費偏高，但價值才是選擇的因素所在。而建立教室品牌化，也與提高學費價格有關。

## 價格是「人訂的」的想法

鋼琴教室的學費價格是自由訂定的，而這自由性也就潛藏定價的困難。但是，為了教室品牌化，「創造價值與價格」的發想很重要；也就是說，你要確實為自己提供的服務附加價值，並且訂定適當的價格。

這裡很重要的就是「附加價值」。以鋼琴教室的情況來說，就是要讓人覺得附加價值的部分「與其他教室不同」。而人們感受到的教室價值與學費的價格必須一致，這是教室品牌化上很重要的概念。因此，即使學費高昂，只要人們感受得到教室的價值，你這間教室就會變成人氣教室。

## 教室的品牌與價值

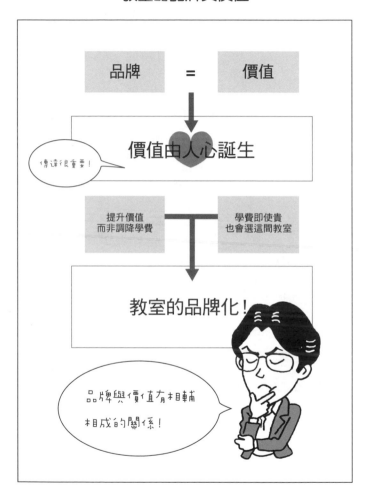

# 2 不能調降鐘點費的原因

日本的鋼琴教育普及到一般大眾，已經走過很長的一段時日，鋼琴教室業界也走入了成熟期；鋼琴教師與教室持續增加，超過了市場的需求。就如同要盛裝的料理明明這麼少，卻一直在增加器皿，目前就是呈現這樣的狀態。市場只要進入像這樣的成熟期，「價格競爭」就必定會發生。而所謂的「價格競爭」就是指，無論如何就是想要招收到學生，因此將學費價格下降到比其他教室還低的狀況。

## 鐘點費顯示的是教師的「價值」

因為價格競爭的發生，業界也有一股風潮提出：不能將鋼琴教育與金錢相提並論；也有不少老師認為：藉由教鋼琴來賺大錢是不好的！但是，我們必須向後進傳達，學費

是我們教師歷經長年累月的培訓，所獲得的正當「報酬」。彈奏鋼琴的功力與教學技術、相關的知識與資訊，都不是一朝一夕就可獲得的；這當中包含的獨門訣竅，需要花費長久時間才能習得，都是**「表面看不出來的價值」**。

學生接受這個價值並支付我們報酬，就是「學費」；這裡就成立了交換「知識、技術」與「金錢」的「契約」。另外，不只是金錢交易的產生，我們教師還必須對自己所提供的服務負起「責任」。而當你思考這個「責任」，進而會深刻思考「鋼琴教師自身的價值」，以及身為教師的個人品牌，都有所關聯。

## 調降鐘點費的弊端

「提高」學費與「降低」學費，哪一個比較困難呢？

「提高」學費，總會預想可能會給予學生與家長不小的「疼痛」；而且提高學費，也可能會讓現有的學生放棄學琴。

相較之下，「降低」學費就簡單多了。畢竟相同的課程卻可以支付較低的價格，學生與家長當然開心。雖說如此，還是不能輕易地就降低學費，原因是會造成弊端，例如之後會變成以降低的價格為市場的行情價這一點。而且不用說也知道，**降低價格是與品牌化相違背的行為。**

## 價格不降，價值提高

為了建立教室品牌化，絕不能加入價格競爭。降低價格這種事，不用特別動腦，無論是誰都辦得到；但是有個很大的壞處，就是教師價值的貶低，造成「品牌的低下」。

其實最重要的是要去思考：**「要怎麼做才能既不降低價格又能提高教室的價值呢？」**

也就是說，比起降低價格，透過謀求課程內容與實際績效、經驗、服務、活動等等的差異化，就能直接連結到教室的品牌化。藉由提升教室的價值使教室成長，學費便會跟著水漲船高，因此，像這樣不斷地努力是很重要的。

# 顧客終身價值的概念

「**Customer Lifetime Value**」中文譯為「顧客終身價值」,以鋼琴教室的情況來說,就是「一個學生一生當中在鋼琴教室所支付的費用」。例如,一位學生每月學費是 **1** 萬日圓,如果從幼稚園到高中的 **14** 年間固定到鋼琴教室上課,就是 **1** 年 **12** 萬 **×14=168** 萬日圓。除了學費以外,還有發表會的參加費等諸多費用,實際上會比這個數字再多一些。

「顧客終身價值」的概念中有一點是:「藉由與顧客維持良好關係,以確保利益」。由於學生在學期間與利益有很大的關係,因此,不讓學生放棄學琴,也是鋼琴教室經營上很重要的一點。

# 3 為了提高教室的價值

## 選擇學生與被學生選

已經經營鋼琴教室很長一段時間的你，一定有過跟與自己不合的學生或家長溝通不良的痛苦經驗。對於教室與老師不理解的人，會學不久且容易怨東怨西。因此，有個重要的概念是「由老師來選學生」——「我希望是這類型的學生來學」、「我在尋求的就是這樣的學生」，**設定明確的「理想學生類型」，其實是在保護教室，並且與促進教室品牌化有關聯。**

而且，一旦開始思考理想的學生類型，最後都會更深入思考到「我打算以什麼樣的教室為目標？」因此，設定明確的理想學生類型，然後朝著這個學生傳遞你的想法吧！

將理想的學生類型明確化，甚至與「建立教室品牌」這範疇有深厚的關聯性。

## 想法會轉變成「價值」

對於教室品牌化，必須傳達你教室的「價值」，更重要的是必須**「傳達你的想法」**。

「開設教室的初心」、「希望來這裡的學生都能變得幸福」，像這樣傳達你熱烈的想法吧！

對於正在尋找教室的人來說，學費與地理條件等當然是選教室時的重要因素，但是選擇鋼琴教室是「一輩子的事」；真心想要選一間好教室的人，應該會非常重視教室經營者的「想法」部分，況且「想法」也有吸引理想學生的效果。

尤其是沒有實際上過課就不知道好壞的教室，打出老師的性格為特點，是非常能提高價值的方法。現今是個人們會上網挑選教室的時代，因此，今後的鋼琴教室經營必須有意識地活用網路，更深入地探討「想法」的部分。（關於網路請參照【第 4 章】）

## 教室的價值「自在人心」

追根究柢，所謂的教室價值由「人心」而生。價值觀因人而異，因此價值由心來決

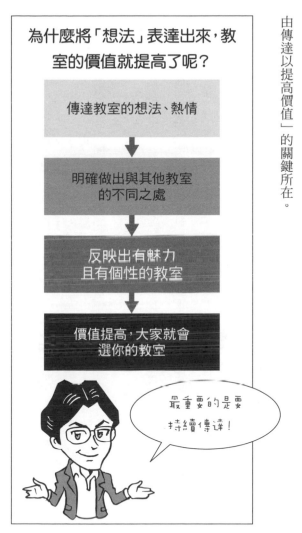

為什麼將「想法」表達出來，教室的價值就提高了呢？

傳達教室的想法、熱情

↓

明確做出與其他教室的不同之處

↓

反映出有魅力且有個性的教室

↓

價值提高，大家就會選你的教室

最重要的是要持續傳達！

定；也因為如此，為了提高在人們心中的價值，我們只能持續傳達想法；如果不傳達，就無法讓對方覺得我們有價值，也無法成為他選擇我們教室的重要因素，而這也就是「藉由傳達以提高價值」的關鍵所在。

# ◆鋼琴教室診療所 3

## 想知道有關報稅的細節，但是……

我是最近剛開設鋼琴教室的菜鳥老師。雖然打算好好處理與金錢有關的事情，但實在搞不懂報稅事宜。偏偏這類的話題總覺得很難找朋友商量……。請問我該怎麼做才能了解更多、更詳細的報稅事宜？

## 有疑問就到稅務署去詢問（譯註：日本的稅務署相當於我國國稅局）

許多鋼琴老師都有關於金錢與稅務的不安與煩惱，然而，儘管這是教室經營中很重要的部分，但是，卻幾乎沒有什麼機會學習有關稅金與報稅的事宜。因此，如果不自己去學，就很難獲取相關知識。

雖說如此，稅金的知識還是不能不知道。「納稅」是國民的三大義務之一（譯註：日本憲法規定國民有勞動、納稅、受教育三大義務；中華民國憲法規定國民有納稅、服兵役、受教育三大義務），有所得理所當然就應該要繳納相應的稅金。如果沒有申報必須繳納的稅款，稅務署就會進行稅務調查，甚至可能會被加重課稅。

報稅是教室經營中很重要的一項工作，若擁有正確的稅令相關知識能夠節稅，也與身為教室經營者專業意識的提升有關。況且，知道教室的「營業額」與「經費」，就能轉化為今後招生與教室經營的方針。

書店裡有許多有關稅金與報稅的書，因此，從書本開始學起也很不錯。但是有個問題，這些書籍多是設定所有的職業類別為對象，對於鋼琴老師來說，訊息量太多、太困難。

如果有不懂的地方，可以到稅務署或工會去詢問，這些單位的職員都會很親切、很詳細地為納稅人解說。而且若先閱讀過相關書籍再去詢問，理解的程度應該也會有所不同。（譯註：在台灣，相關報稅資訊與疑問，可向國稅局與會計師洽詢）

# ‖ 第 4 章 ‖
## 網路戰略

儘管現在有許多鋼琴教室，有建置官網（Home page，以下簡稱 HP）的卻很少。

思考其因素，可列舉出「對於在網路上流傳資訊感到不安」、「覺得自己不擅長用電腦」等原因。但換個角度想，由於沒有 HP 的教室比較多，若你的教室有建置 HP，就與競爭對手有差異化，要建立教室的品牌化也比較容易。

思考 HP 對於教室品牌化有其必要性的原因之時，有 2 點希望大家先確認：第 1 點是**「教室的價值是從傳達出去開始，才能發揮其真正的價值」**。無論是多優良的教室，若不為人知，就等同於沒有價值。第 2 點則是**「露出資訊較多的比較容易受到信賴」**的事實，消費者為了了解教室必須獲取資訊，而當獲得的資訊越多了解就越深，就會轉變成對教室的信賴。

綜合以上所述，**教室品牌化必須要做的就是「發送資訊」**，而發送資訊的方法之一就是經營 HP，以贏得人們的信任，最後就會促進教室的品牌化。

# 1 為什麼必須要有官網？

## 官網是網路上的另一個教室

架設 HP 等同於建立另一間教室。打個比方，我在一個名為網路的人口眾多之處掛上廣告招牌，會有人看到教室的介紹手冊，甚至有對教室感興趣的人前來報名課程。這樣的事情在網路上都有可能發生。

HP 還有另一項特徵，就是可以放上非常多的資訊。提供資訊對於教室品牌化是必要的，而網路上幾乎可以毫無受限地放上資訊，可說是再好不過的工具了。以教室的基本資料為基礎，教學理念、課程規劃等與經營者想法有關的部分，無論多少都可以放上網路。這是在網路普及之前難以想像的事情。HP 對內對外都能傳達價值，也扮演了宣傳媒介的角色。

082

# 2 經營官網的重點

## 教室官網與品牌化相關的 3 大觀點

那麼，要注意那些要點，才能讓 HP 與教室品牌化串連在一起呢？

## 【1】讓人理解你教室的特徵

重要的是要讓人理解你的教室是個什麼樣的鋼琴教室、有什麼特徵、重視的是哪些部分等等。如果還有舉出與其他教室的相異之處、只有在你的教室才能學到的東西，就能與其他教室做出差異化。還可以使用廣告標語、插畫、圖表等表達教室的賣點，讓人容易理解教室的特徵。另外，若放上經營者的想法、教室獨有的「品牌故事」，更能讓人印象深刻。

## 【2】HP 與教室一同成長

經營 HP 最重要的是「培養」的概念。如果真誠地經營教室，教室必定會有所成長；

而作為「另一間教室」的 HP，也必須隨著教室一起成長。另外，由於教室的資訊天天在變，網站也必須持續更新；若怠惰更新，不只 HP 上的資訊是落後的，還有可能對品牌化造成影響。**其實 HP 架設好之後才是決勝負的開始**，你必須明白沒有一開始就很完美的 HP，而是要反覆地改善。

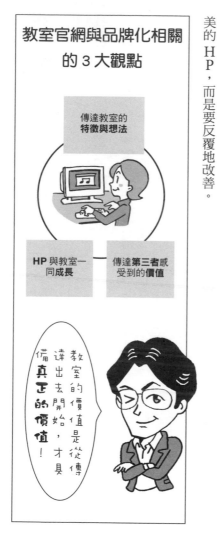

教室官網與品牌化相關
的３大觀點

傳達教室的
**特徵與想法**

**HP 與教室一
同成長**

傳達**第三者**感
受到的**價值**

教室的價值是從傳達出去開始，才具備**真正的價值**！

## 【3】傳達第三者感受到的教室價值

教室的好，只有實際上過課的人才知道；而且固定來上課的**學生與家長對教室的感想，正是顯示出教室的價值**。像這種第三者感受到的價值，若能傳達至教室的裡裡外外，也能助品牌化一臂之力。一般在經營 HP 時往往容易流於單方面的資訊發送，但若在 HP 上加入第三者的意見，即便是相同的資訊，可信度也會改變。

### 重視美觀可促進品牌化

製作 HP 時最重要的，就是要想清楚「希望你的教室在他人眼中看起來是什麼樣子」。經營教室最重要的就是概念，即是要有明確的理想教室形象。這部分若不明確，經營 HP 的意義就會大打折扣了。

其中，最必須講究的就是「首頁」，因為首頁是點閱次數最多的重要頁面，而且可以說大家對首頁的印象就等同於對你「教室」的印象也不為過。**對於教室的品牌化，第一印象非常重要**。因此，在製作 HP 時必須留意的要點，就是如何讓首頁就吸引人們的目光。

## 為了品牌化，更新網頁是必要的

教室經營的觀念與理想型態會與時俱進，逐漸有所改變；同樣的 HP 也必須隨之改變，或者說必須持續進化。在網路世界中，流行潮流的消長速度很快，因此，一般約 2~3 年進行一次網頁更新比較理想。

閱讀本書的老師們，應該有很多人已經擁有 HP 了，而且大概也有不少人已經很久沒有更新網頁了。這種情況是很危險的，因為實際教室的情形已經與 HP 產生「落差」。

如同前一段所述，HP 也必須隨著教室一同做出適當的改變；而改裝教室的裝潢比較困難，但是要更新「另一間教室」的 HP，就自由多了。

對於不知道你這間教室的人而言，HP 是讓他認識你教室的唯一資訊來源，因此，HP 的好壞就決定了他對教室的印象。若曾經自己製作 HP 並經營一段時間，但是不滿足於此，這種情況就可以說是 HP 追不上教室的成長速度。這時候，**力圖藉由更新以改善 HP**，就能對於教室品牌化做出很大的貢獻。

086

# 這類型的官網可促進品牌化!

●最上鋼琴教室 http://www.mogamipiano.com/

洋溢著溫馨氣息的設計,完全呈現了教室的氛圍。電話號碼清楚寫在網頁的明顯位置上,方便人去電詢問。依照年齡的不同,詳細說明其各自的指導方針,並搭配可愛的插畫,即便是初學者也很好理解,給人一種安心感。

●須山鋼琴教室 https://www.suyama-piano.com/

透過可愛的設計、插畫與照片,呈現出教室的歡樂氣氛。身為音樂教育工作者的目標、對於孩子們的想法,表達得既明確且能引發共鳴,並且以簡單明瞭的方式說明,能夠在這個教室裡學到什麼能力。

## 官網要自己做？還是委託專業？

製作 HP 的方式，有自行架設與委託他人兩種。若要自行架設，當然必須具備網頁設計的知識，也由於需要花費時間與勞力在製作上，完成時會喜不自勝。不過俗語說得好，術業有專攻，自行架設的網站當然不能和專業的相比；委託網頁設計或 HP 製作公司做出來的網站，可就別具特色，因為**專業設計師擁有「吸引人」的技術**。雖然開支會增加，但是為了提升教室品牌化，我比較建議委託專業製作；因為時尚美觀的 HP 帶來的效果，遠勝於所支付的製作費用。

## 想登上熱搜，「Yahoo 關鍵字分類註冊」很有效

架設了 HP 卻沒能抓住多數人的目光，也沒有什麼意義；但是，如果自己的教室登上熱搜排行榜的前幾名，造訪你 HP 的人次就會有顯著的成長。在此要向大家介紹可以協助你登上熱搜排行榜的工具「Yahoo 關鍵字分類」（Yahoo！カテゴリ）。「Yahoo！」是大家很熟悉的搜尋引擎，而當你註冊於「Yahoo 關鍵字分類」，就能幫你登上相關關鍵字搜尋的前幾名。

以日本的狀況來說，若要登載於「Yahoo關鍵字分類」，有免費與付費兩種方式。

非營利組織才可以免費註冊，但是像鋼琴教室這種商用網站，就必須付費註冊，並且要透過「Yahoo business express」的服務（譯註：臺灣類似的服務是「Yahoo！原生廣告」）。使用「Yahoo business express」的服務必須支付審核費，「Yahoo！」的工作人員會逐一審核該店家是否可以註冊於「Yahoo關鍵字分類」。順利通過審核，就能無虞地登錄於「Yahoo關鍵字分類」。必須要注意的一點是「即使付了費用，也不一定會被刊載」，這個審查費不過只是審查的手續費，並不保證一定會被刊載。「Yahoo business express」的網站上有「審核標準」與「審核建議」，請詳細閱讀，確認自己符合標準後就去申請吧！

＊譯註：原文所述的日本的 Yahoo business express 服務已於 2017 年結束服務，相關服務改名為「Yahoo！JAPAN Business Center」，網址為 https://business.yahoo.co.jp。針對目錄類型的關鍵字檢索服務「Yahoo關鍵字分類」（Yahoo！カテゴリ），也轉型為現在常見的原生廣告與關鍵字廣告等服務；台灣「Yahoo！」相關的原生廣告與關鍵字廣告服務的網址為 https://tw.emarketing.yahoo.com/ysmacq/，可購入廣告版面（依據網站方提供服務程度不同有不同價格）或是關鍵字廣告（以關鍵字熱門度與點擊量收費），皆為付費服務。

# 3 教室部落格的效用

## 善用部落格追求品牌化

除了 HP，同樣有助於教室品牌化的還有「**部落格**」。雖然大部分的人將部落格當作網路上的日記，不過使用方式的不同，也能變成品牌化的重要工具。在此先向大家說明經營教室部落格的 4 大好處。

### 【1】可以鍛鍊文筆

如同在【第 1 章】所述，今後的時代就連鋼琴教師也必須鍛鍊「書寫文章的能力」，而文筆好壞只能靠多寫來鍛鍊；這一點，就可以藉由部落格來做文筆訓練。將自己的想

除了「Yahoo！奇摩」，還有「Google」也是在台灣使用率很高的搜尋引擎，針對行銷需求也有推出「Google Ads」（https://ads.google.com/intl/zh-TW_tw/home/）服務，可以根據預算和需求選擇投放的關鍵字、目標族群，除了關鍵字廣告，也可以選擇多媒體、影片廣告等，量身打造專屬的網路行銷方式。

法化為文章來傳遞，養成習慣後，就能磨練出信手拈來便成章的能力。

## 【2】 輕鬆就能表達想法

無法在 HP 上完整表達的資訊與想法，可以透過部落格來發送，而且更新與編輯都很簡單，輕輕鬆鬆就能完成。若想傳達教室的氛圍、教師的人品等，部落格是個很合適的工具。

## 【3】 最適合作為訊息輸出的工具

透過傳達，能夠更加深入理解相關的知識與資訊；書寫成文章，則必須彙整想法，是種思考的訓練。另外，由於寫部落格必須要有題材，自然會對資訊比較敏感。因此，部落格是最適合輸出腦中所想內容的工具。

## 【4】 拓展人脈

透過部落格，也能有許多美好的邂逅。能結識與自己有相似價值觀的老師，並且有機會從這個老師身上學習到一些東西，獲得貴重的人脈；另外，當有人支持你寫的部落格，贊同你寫的文章，就會變成你寫部落格很大的動力。

2

3

# 藉由部落格發送資訊的例子

**❶ 飛向天空的鋼琴 Blog**（空とぶピアノ Blog）
**https://soratobupiano.blog.fc2.com/**
佐賀縣一位老師的部落格,他每天的課程經歷都很有趣。除了學生的謎之發言集以外,也會提供與樂譜、教材相關的實用資訊。

**❷ dolce**(譯註:音樂術語,義大利語,意思為優美的、柔和的)**的庭院**(ドルチェの庭)
**https://ameblo.jp/dolce-piano-school/**
石川縣一位老師的部落格,教授正統的古典鋼琴課程。尤其是與教室舉辦的活動有關的文章,在在顯示出這間教室充滿活力的氣氛。

**❸ 祥子老師的每一天**（しょうこ先生の日々。）
**http://blog.livedoor.jp/chocorin_p/**
埼玉縣一位老師的部落格,擁有許多學生。教學至今實踐過的教學法與教室經營的好點子,都毫無保留地傳授給大家。

# 抓住要點！經營部落格的 5 大要點

來說說活用部落格於教室品牌化上的 5 項要點。

## 【1】 不忘經營部落格的目的

最重要的就是**不能迷失寫部落格的目的**。像是原本寫部落格的目的是要用來發送教室的消息，結果逐漸變成以私生活為中心的雜記撰述，那就沒有意義了。用部落格發送教室資訊的目的明確且貫徹始終，就不會偏離軌道。

## 【2】 穩定持續地更新

無論任何事，永續經營都是最難的，但是只要堅持到底便好處多多。**為了教室品牌化，必須持續發送消息**，這是為什麼？因為藉由部落格發送許多資訊，在這過程中大家會產生「對教室的信賴」。而且持續發送資訊會讓人感受到老師的「真誠」與「熱情」。

## 【3】 重視教室的形象

因此，經營部落格時，以自己的步伐持續更新是非常重要的關鍵。

094

與 HP 相同，部落格也是展現教室氣圍的重要工具。部落格就決定了你教室的形象，這麼說並不為過。寫部落格的時候，必須經常意識到「希望他人如何看待你自己與教室」，並且也以提升教師個人品牌為前提來執筆吧！

## 【4】強調身為鋼琴教師的專業性

將寫部落格視為經營教室的重要「工作」，內容的充實度就會提高，執筆的動力也會提升。讓品牌化工具之一的部落格能成長的要素，就是要**重視身為音樂家以及鋼琴教育家的專業性**。另外，在研習課程與講座中學習到的事情、從日常生活中衍伸而出的教學好點子等，這些題材的獨創性越高，你的部落格文章的效益性也就越高。

## 【5】清楚介紹自己

造訪你部落格的人也會認真閱讀你的簡介，因此，如果想將部落格與教室品牌化做連結，**身為執筆者的你其個人簡介就很重要**。由於教師的資訊是部落格內容的可信度與責任的表現，若能用心撰寫，大家對教室的信賴度也會提高。部落格的內容雖然很重要，但「是誰寫的」更是重要。

## 註冊部落格排行榜，以維持寫部落格的動機

讀者的增加是寫部落格很大的動力。讀者越來越多，你就越想提供有效益的資訊，自然就會有人仔細搜尋你部落格的內容。因此，為了讓更多人看你的部落格，註冊「**部落格排行榜**」是個方法，在此向大家介紹一下。

日本部落格排行榜的網站中，相當具代表性的就屬「日本部落格村莊」與「人氣部落格排行榜」。只要註冊於該網站中，透過這個網站造訪你部落格的人次就會增加。而且部落格的名次越靠前，你寫部落格的動力就會越大。雖然「鋼琴教室」、「音樂教室」等關鍵字的參與者並不多，但只要努力就有機會登上排行榜的前幾名。雖說如此，如果經營部落格的目的變成要達到排行榜的前幾名，那就本末倒置了。請不要忘記這**只是個**手段。

## 為了提高身為教師的個人品牌，而提供富有價值的資訊之「訊息輸出空間」

經營教室部落格時有一點希望大家要重視，就是「**讀者是花費珍貴的時間來讀你的文章**」。若有顧慮到必須提供對人有幫助、有益處的資訊，相對的也會反饋到個人品牌化的建立上，最後就會連結到提升教室的價值上。

# 部落格的 3 大功能

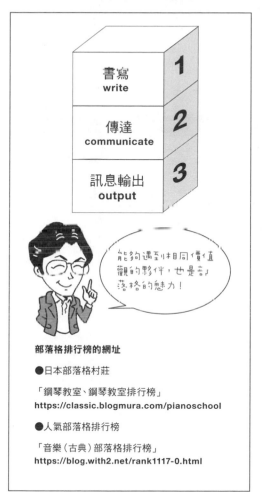

```
1  書寫
   write

2  傳達
   communicate

3  訊息輸出
   output
```

能夠遇到相同價值觀的夥伴,也是部落格的魅力!

**部落格排行榜的網址**

●日本部落格村莊

「鋼琴教室、鋼琴教室排行榜」
https://classic.blogmura.com/pianoschool

●人氣部落格排行榜

「音樂(古典)部落格排行榜」
https://blog.with2.net/rank1117-0.html

＊譯註:台灣的部落格則是可以利用部落格平台的官方分類、自己設定關鍵字標籤,挑選精準的分類與關鍵字,增加從部落格平台首頁選擇分類後點選到個人部落格的機率;許多部落格平台也有人氣排行榜專區,符合平台設計的分類、以優質的部落格內容累積人氣,有助於登上排行榜,進而增加點閱率,達到更佳的宣傳效果。

第 4 章 — 網路戰略

# ◆鋼琴教室診療所 4

## 對於在網路上公開資訊感到不安

因為打算架設官網，我開始到電腦教室去上課，逐步學習。在這個機緣下，遇到有在經營官網的老師提到個人實際經驗，說有可疑人士在自家住處周遭徘徊遊蕩。我是在自己家中開設教室，因此對於在網路上公開姓名與住址，感到很不安。

## 請考量風險與個人可容許的範圍後，再行公開資訊

只要是在自己家中開設教室的老師，都會擔心這一點，而且在女性居多的鋼琴教育界中，也是很普遍問題。對於公開資訊給不特定的多數人感到躊躇，也在所難免。如果真的很擔心，不

公開也是方法之一。

如果覺得風險很高，也可以事先迴避這一點。例如，若很介意公開住址，可以寫「鄰近〇〇公民會館」，或是只寫到地區名稱就好，給要找教室的人有個大略的「位置概念」就好。

不過有一點必須要知道，不公開資訊也有壞處。如果沒有明確表示教師的姓名，僅登載上暱稱，會讓對方有不信任感。正在尋找教室的人最想要知道的，就是教師的事情，「為什麼要隱藏自己的姓名呢」因而會有不少人為此感到疑惑。

架設官網的目的，就是透過發送與教師有關的資訊，讓人更靠近你，即使只有一步也好，因此要盡可能地多多益善。毫不吝嗇地提供資訊，會讓人感受到你對教室經營的自信與身為鋼琴指導者的專業意識。因此，請評估資訊公開的風險與好處，找出對教室而言最合適的策略吧！

# ‖ 第5章 ‖
## 體驗課戰略

# 1 從失敗中學習

## 體驗課失敗的案例

我收到許多有關「即使辦了體驗課，也不見學生報名」的煩惱。事實上體驗課的成功與教室的品牌化有很深厚的關係。

面臨學生沒有增加的狀況，便是如實反映出教室品牌化進行得不順利。

有策略地舉辦「體驗課」，是招生的重要機會，能夠提高學生的報名率。在此想要帶大家來思考，作為教室品牌化方法之一的體驗課，成功的秘訣到底是什麼呢？

為了探究體驗課進行得不順利的原因，以下列舉失敗案例，並思考改善的策略。

# 【1】過於強調輕鬆學習

近距離接觸教室是很重要的，但是為了教室的品牌化，在某種程度上也必須有慎選學生的意識。如果一開始過於強調輕鬆學習，就會招來許多沒有學習意願或只看不買的人。只要是教室經營者，都不樂見這種情況發生吧！

因此，事先告知**「體驗課是以有意上課的人為對象」**，或是在宣傳手冊上明確寫上要有參加體驗課的「心理準備」等，都是很重要的。更重要的是，要讓學生在上體驗課之前，對教室有深入的理解。以此為前提，我們要塑造一個情景，讓已經有想學琴的人來，然後他就會報名課程。

# 【2】上課太馬虎

對於來參加體驗課的學生（家長）而言，當想像中的課程與實際的課程「落差」越大，很遺憾的，他就越不可能報名課程。雖然名為體驗課，但也**嚴禁準備不充足或態度馬虎**。

尤其家長若是長年學習鋼琴、或是對於教育很用心，可想而知，他們一定是抱著高度的期待來上體驗課。

因此，必須提供與其他教室截然不同、令人印象深刻的課程，或是讓人覺得這是更高水準的課程。另外，無論面臨任何情況，體驗課也必須要有能提供高品質課程的技術，以及臨機應變的彈性。體驗課是一次定生死，不能因為是體驗課就草草了事，而是應該要有所準備，比平常上課還要加倍努力去應對。

## 【3】滿意度太低

對於體驗課的「滿意度」，與招生率有很大的關係。對家長而言，要不要報名是看「孩子是否開心」這一個要點上。孩子對於好壞是很直接的，如果沒有讓孩子滿意，這堂體驗課就失敗了。

相反的，「孩子的眼神閃閃發亮」、「只有上一次課就學會了」這種感動與滿足感，會讓人對體驗課留下強烈的印象。體驗課這種課程，可以讓人在短短的數十分鐘間，樂在其中並實際體會到成就感，並且對教室的了解與對教師的認同感也會更加深刻。這些不只是要有教學技巧，也與人品、溝通能力有很大的關係，體驗課可是很深奧的。

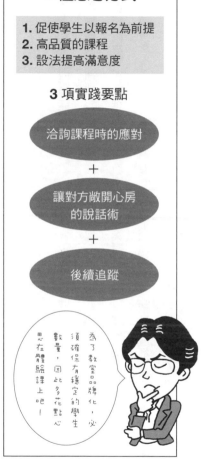

讓體驗課成功的
3種思考方式

1. 促使學生以報名為前提
2. 高品質的課程
3. 設法提高滿意度

3項實踐要點

洽詢課程時的應對

＋

讓對方敞開心房
的說話術

＋

後續追蹤

為了教室品牌化，必須確保有穩定的學生數量，因此多花點心思在體驗課上吧！

## 高報名率的體驗課

我想各位也有過這樣的經驗，透過他人介紹來上體驗課的人，報名鋼琴課程的可能性非常高。原因為何？這是因為有信賴的人或是很了解教室的人介紹過來，多半是以報名鋼琴課程而來上體驗課，因此潛藏著體驗課會成功的關鍵。也就是說，只要塑造「以報名鋼琴課程為前提的狀態」，招生率自然就會上升。因此，從課程諮詢到課程結束後的後續追蹤，其策略性的考量是很重要的。接下來將詳細說明有關體驗課的成功術。

# 2 體驗課成功術

## 課程以外的部分也很重要

體驗課的課程品質當然重要，不過為了提高報名率，其他部分也很重要。

## 【1】洽詢課程時的應對

體驗課最初的要點是「洽詢課程時的應對」。對於想要參與體驗課的人而言，洽詢課程是「通往教室的入口」，是與教室的第一次接觸；而洽詢課程時應對的好壞，會決定是否要抵達報名鋼琴課程這個「終點」。因此，當有洽詢電話打來的時候，關鍵在於**經營者能夠親自回答，並且不問多餘的問題，然後婉轉地提議可以來上體驗課。**

另外，現在大多改用電子郵件來洽詢課程，而**電子郵件的應對要點在於「迅速地回信」**，並且越快越好。因為對方在發送信件時想要報名的想法達到最高峰，所以一分鐘

也不能讓他多等。然而，若只用電子信件，可能無法說明清楚，因此，可在最後確認是否要報名時，改成打電話過去。使用電話交談比較能掌握對方的情況，也能事先預測體驗課的狀況。

## 【2】設法了解對方的需求

想要學鋼琴的人與想讓孩子學鋼琴的家長，對鋼琴教室的期待各有不同。如果沒有了解對方的需求，而以自己的想法去進行課程，無法提高對方的滿意度。因應對方不同的期待，並且滿足他，是體驗課成功的關鍵；因此，第一步必須先設法了解學生與家長心中「對於教室的期待」。

例如，在「體驗課報名表」上設置一個需求欄位；或是在談話過程中，巧妙地引導學生說出對於學琴的期望等等，這類的小技巧是必要的。

## 讓體驗課成功的說話術

在體驗課上有許多老師會先和學生、家長談話，然而在這階段話說得太多就會招致失敗。人基本上都很討厭強迫推銷，但是老師若在課程一開始就強迫推銷，並且在不了解對方的需求下，逕自地一直說教室的事情，則會造成反效果。

真正重要的是**「請了解對方的情況後再開始說」**。所以第一步要先探聽對方真正的需求，然後再向他表示：「在我的鋼琴教室裡可以讓你實現夢想」。如此一來，對方就會覺得「這位老師了解我的想法」，而感到很放心，繼而轉變成對教室的「期待感」。

體驗課時的談話要注重**「流程」**與**「順序」**。再次向對方確認為什麼想要學鋼琴，然後提供足以滿足他需求的應對與體驗課程，幾乎大部分的人都會當場決定要報名鋼琴課程。因此，最重要的就是引導出「需求」的部分。

## 讓對方敞開心房的方法

那麼，要如何引導對方說出自己的需求呢？

107

# 【1】詢問特別想要做的事（期望）

想要學鋼琴的人，其實有很多人沒有注意到，自己為什麼想要學鋼琴這個核心的問題。

因此，當你和他一起找出「最後想要達成什麼目標」，對方就會覺得你是善解人意的人，也就會對你敞開心房。舉例來說，可以試著像這樣詢問：

「如果學會彈琴，我就是想要彈這首曲子！有沒有像這樣的想法呢？」

「如果您的孩子開始學鋼琴，對他有什麼特別的期許嗎？」

像這樣的詢問方式，對方就會向你說出自己的想法。關鍵就在於「如果～的話，我就～」這種假設性的問題，塑造一個讓對方好回答的氛圍，不會讓人有強迫推銷的感覺。

第 2 點是「可以掌握核心的需求」。所謂的核心需求，就是要讓他感覺⋯⋯只要滿足了這一點，就毫無怨言了。一旦充分理解這一點，就可以轉換到「我們教室有〇〇課程」、「以

108

## 體驗課的說話術

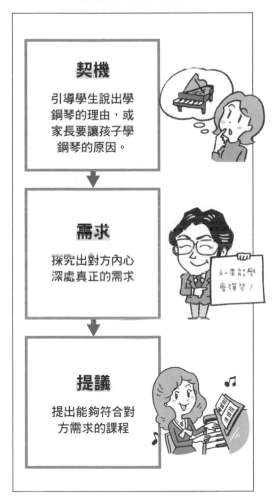

**契機**

引導學生說出學鋼琴的理由，或家長要讓孩子學鋼琴的原因。

**需求**

探究出對方內心深處真正的需求

**提議**

提出能夠符合對方需求的課程

您孩子的情況來看，可以試試這類的課程」這種「提議式話術」。當你實踐這種說話方式，應該就會察覺到對方的接受度變高了。

## 【2】 同理對方並傾聽，他就會自己開口說

第一次來到鋼琴教室，無論是誰都會感到不安、很緊張。因此，在體驗課上要理解對方的這種心理狀態，**讓他「自己開口說出」期望的事情**，就是重點所在。理解對方所抱持的不安，「同理」並親近對方。例如，「我也有個差不多年紀的孩子，所以可以理解您的想法」，站在相同的立場上為孩子著想。藉由一來一往的談話，共同想像理想的狀態，一旦覺得更貼近彼此，就能產生信賴關係。

另外，「我想要更加了解你」的態度，會讓對方有好感。

認同對方想法的態度，能營造出適合談話的氣氛，也很容易引導對方說出需求。不露聲色地貼近對方的心，傳達**「這裡是為你而設的場所」**，因為這與舒適度有關。談話時抱持著為對方著想的「同理心」，他就會對你的教室感到放心，再加上覺得老師很有親切感，就會讓他興起想要在這裡學琴的念頭。

solfège（唱名）是⋯⋯這是 Analyse（曲式分析），藉由 Articulation（演奏法）⋯⋯impromptu（即興曲）的⋯⋯

一臉茫然⋯

## 【3】不使用專業術語

對於初次學鋼琴的人或是要讓孩子學琴的家長而言，專業術語是很難懂的東西。例如，我們常講的「唱名」，初學者應該聽不懂。當有人對你說出你不理解的東西，就會備感壓力，而且很難開口說出：我聽不懂你所說的。因此，必須提醒自己**盡可能地不要使用專業術語，改用簡單明瞭的說明**。如果一定要使用專業術語的話，請務必加上簡短的解說。

## 【4】不催促報名為上策

在體驗課的談話中，**「不催促報名」**才是關鍵。刻意不提及有關報名的事，反而會提升報名率。「無論你要不要報名都沒關係，若你報名了我一定會盡全力指導你」這種「態度」大多會讓對方留下良好的印象。

另外，除了不提及有關報名的事，跟對方說：「回家好好思考過後再與我們聯絡」，也會給對方有很好的印象。

## 【5】 拋出好問題以拓展話題

請大家要留意，在談話過程中盡可能地以**對方為中心來提問，以拓展話題**。為此，關鍵在於必須拋出能引起對方興趣、很容易延伸話題的「好問題」，無須侷限在鋼琴上，工作、育兒、學校等，將話題不斷地延伸下去，營造出彼此都能敞開心胸的氣氛。如果能透過聊天建立起信賴關係，報名率就會突破性地竄升。

## 拒絕不適合體驗課的客人也很重要

另外，當試著開設體驗課，卻發現學生年紀太小、學生的需求超出你所學的範圍，或是很明顯就是問題學生（家長）等的情況發生時，拒絕對方也很重要。若你毫無界限什麼學生都收，可能會妨礙到你之後的課程或是教室的營運；況且如果演變成「教室客訴」，也會影響到教室的品牌化。真正重要的是，**要確實向對方說明你教室的理念與教育觀，用意是為了要招收到認同你的理念的學生**。為了教室品牌化的目標、為了「守護」教室，「辨識學生」的能力，以及身為經營者的堅決態度，都很重要。

112

## 教室的內部也是判斷標準

參加體驗課的學生與家長，看似沒在注意教室內部，其實目光灼灼呢！無論是誰都會對初次造訪的地方充滿興趣，從入口處、玄關、走廊到琴房等，會觀察每一個角落。

而更重要的是，他們最在乎的是「**其他學生的存在**」。

「這裡都是什麼樣類型的學生呢？」

「在這間教室上課的學生開心嗎？」

「這間教室有多少學生呢？」

這些疑問，他們都會暗中從教室的樣子探察答案。因此，即使這個時間點其他學生不會過來，也要「**演出**」這裡有很多學生，大家都很開心在學琴。在教室內的某處做個「自我介紹欄」，並貼上照片；用孩子們開開心心參加活動的照片來裝飾；將檢定合格證書貼滿整面牆等等，這些小點子都能達到效果。親身感受教室的熱鬧，會對教室充滿期待，

因此，像這樣營造教室熱鬧的氣氛，也與提升報名率有直接關係。

# 3 後續追蹤術

## 運用後續追蹤（after follow），勝過其他教室！

我們這些鋼琴老師容易只注重「體驗課的當下」，其實「課後」的應對也很重要。

一些當天還在猶豫不決的人，因為課後服務而對教室產生信賴感，因而決定要報名鋼琴課程，這類案例也不少；另外，也有些家長刻意不在當天決定報名，等著要看體驗課後「教室的應對」。這也顯示一個事實：包含課程與教室的應對，有些家長就是會以整體表現來判斷這是間怎麼樣的教室。

此外，還有一點希望大家注意，就是他人對教室的評價部分。無論好壞，與教室有關的流言就是會向外遠播。無關乎對方是否要報名鋼琴課程，多加細心注意、給他一個

好印象，非常重要；這與「無形」的教室評價有關，以長遠的眼光來看，會發展出好口碑。

## 追蹤流程的系統化也很重要

為了能在體驗課結束後與對方取得聯繫與溝通，關鍵在於建立如以下的系統。

● 希望對方能在體驗課結束的數日內與教室聯絡

● 設定「截止日期」，請對方告知是否要報名鋼琴課程

● 為因應對方沒有與教室聯絡的狀況，事先請對方留下電話號碼或電子信箱網址

● 若對方沒有與教室聯絡，就由教室來聯繫他

重要的是，無論是教室這一方、還是參加體驗課的學生，對彼此來說有個良好的收尾，才是我們所要追求的結果。

# 追蹤參與者的話術

在體驗課過後，若對方沒有與教室聯絡，也有老師會猶豫應不應該打電話過去；但是，任何事情都是收尾最重要。倘若對方沒有與你聯絡，為了整頓心情也好，請確實地向對方確認是否要報名課程。聯絡對方時，可以這樣詢問：**「非常感謝您前陣子前來參加體驗課，請問您在那之後已經決定好上課的教室了嗎？」**這部分的重點是，**不直接詢問對方是否要報名進入你的教室上課**，這會給人一個彬彬有禮的印象；另外，如果對方已經決定要到其他教室上課，「能找到一位很棒的老師，真是太好了呢！」也請回覆正向的話語。如此寬宏大量的態度，給對方的印象絕對不會差。

## 體驗課的資料必須建檔管理

無論對方是否要報名課程，體驗課的詳細資料務必要確實管理。以下列舉幾項檔案欄位。

116

- 體驗課的日期與課程內容
- 參與體驗課學生的詳細資料（年齡、性別、住址、電話等）
- 學生的樣貌、性格
- 從什麼管道得知本教室
- 自我反省的要點
- 是否報名課程

像這樣統整資料的優點是，確實寫出應該改善的要點，以及過去的檔案可做為案例研究，將能應用於下次的招生與體驗課上。檔案的積累會變成很珍貴、重要的資料。

# ◆鋼琴教室診療所 5

## 參加體驗課的人只詢價不報名，真煩惱

自從架設官網後，詢問與申請參加體驗課的人比以前多了；但相反地，來體驗課「只詢價不報名」的人也增加了。有人以「我們買不起樂器」的理由而不願報名，或是跟我們說：「其實我們有在其他教室上課」。這樣下來讓我不禁思考，到底舉辦體驗課還有什麼意義？

## 事先設定防線也很重要

「非常歡迎初學者」、「不用客氣，請與我們聯繫」、「只參觀也ＯＫ」如果你在官網或傳單上以這類標語來宣傳，難免會有只詢價不報名等各式各樣的人前來，這也是沒有辦法的事。

另外，最近的趨勢是，許多家長會帶著孩子參加很多間教室的體驗課後再做決定，並且只要有

場調查的情形也不是沒有。

在洽詢階段很難看出對方是否是「只詢價不報名」的人，但是若設定「防線」將能有效防止。

例如，體驗課採收費制，這樣就只有真正有心要上課的人才會前來；在官網上標註「在參加體驗課之前有幾點必須……」，讓對方有個「心理準備」；事先讓對方了解教室的方針與課程的進行方式等各種防範措施，雖然不一定能完全杜絕，但至少前來參加的人是報名機率比較高的一群。

另外還有一點比較困難，就是當對方打電話或寫電子郵件來洽詢體驗課的時候，如果你覺得「怪怪的」，就必須鄭重其事地拒絕他。為了不使教室的評價變差，這時候請萬分注意拒絕的方式；不過，沒有實際碰面也不知道對方是何許人。重要的是，即便真的遇到只詢價不報名的人，不要只覺得「真是個討厭的經驗」就結束，請列入檔案中做為研究案例，對於今後的進退應對也有幫助。還有謙虛地反省自己的教學，像是體驗課的課程內容有沒有問題等等，都是身為指導者不能忘記的心態。

一點點不滿意的地方，就會找理由拒絕掉。況且，雖然不鼓勵這麼做，但是同業藉體驗課做市

# ‖ 第 6 章 ‖
## 口碑行銷戰略

鋼琴教室的品牌化與口碑具有相互關係。**好口碑促進教室的品牌化，而品牌化又再次衍生好口碑。**

重要的是，為了教室的品牌化，必須要「有策略地思考口碑的建立」。為此，正確理解口碑的效果，由自身開始著手建立好口碑，是很重要的。

接下來，將傳授與鋼琴教室品牌化有關的口碑建立術。

# 1 建立口碑

## 口碑是信賴的證明

人們總會相信親朋好友所提供的資訊，這是為什麼？因為對提供者而言，資訊提供是個伴隨著責任的行為，而且是真的覺得好才會推薦給親友，因此大家才會認為「口碑是信賴的證明」。這道理放到鋼琴教室上也一樣，實際在那間教室學琴的人，或是讓孩

子在那間教室學琴的家長，他們所說的話是有目共睹的、可信度非常高的消息。而更重要的事實是，**好口碑會提高教室的價值，最後便促進了教室的品牌化。**

許多老師認為「只要課程的品質好，大家就會口耳相傳」，但是很遺憾，對於課程好壞的判斷，每個人的價值觀都不同；而且對學生與家長而言，我既然付了錢，有高品質的課程是理所當然。因此，期待課程本身能帶來好口碑，很困難。

首先，希望大家知道一件事：**「光是等待，是不會有好口碑的」**，因此，必須轉換想法，由自己來建立口碑。然而，口碑又該如何建立才好呢？

## 建立口碑的 4 大要點

積極擬定計畫以建立口碑，是教室很重要的事情，因此，以下介紹重要的 4 大要點。

### 【1】由誰來傳播口碑？

開始著手建立口碑時，首先要思考「由誰來傳播口碑」，即是**找到傳播口碑的「起**

122

點」。性格上屬於「積極」的人比較有傳播消息的傾向，因此，知道學生或家長的性格，就能有效找到可作為傳播口碑起點的「關鍵人物」（key person）。

另外，直接詢問來報名的人「請問是哪一位向您推薦我們教室的呢？」，或是在體驗課資料卡上加上介紹人的欄位，就能找到傳播口碑的起點。如果難以期望教室內部人員向其他人介紹教室，拜託家人或親戚，也是一種方式。家人與親戚不但從一開始就與你有信賴關係，他們對你與你的教室也有很深的理解，介紹時的品質是很不一樣的，一定能很好地向周圍的朋友介紹你的教室吧！而即便不是親人，拜託關係比較好的鄰居幫忙介紹，也會有同樣的效果。

## 【2】 要傳播什麼？

為了建立口碑，核心要點是打出「其他教室沒有的特色」，而這部分最重要的就是這類的「話題性」。只要有學生或家長容易想到的話題，或是有「**講到那間鋼琴教室就是這個**」這類的「關鍵字」，就比較容易發展成口碑。舉例來說，像是在這間教室學琴的學生每個都考上明星學校，傳播出「有助於升學考試的鋼琴教室」這樣的一句話，這種令人感

到意外的事情也能推波助瀾建立好口碑；或是教室可以租借音樂發表會用的小禮服，「因為有小禮服租借服務，可以放心參加發表會」這樣一句話，也有可能建立好口碑。

## 【3】什麼時候傳播？

口碑的關鍵是【時機】。在談話中，人們如果沒有提到鋼琴教室，就找不到介紹教室的時機點。因此，教室多多舉辦音樂會、小型發表會、聖誕派對等活動，「我家小孩的音樂發表會快要到了」像這樣製造話題，就能為家長在與他人談話時提供容易聊起來的素材。

招生時藉由活動為話題，以教室的電子信箱邀請人們來參加，也是有效的方法。也能在琴房貼上招生公告，或是試著口頭拜託家長幫忙介紹學生，並真誠地表達：「若您為我們介紹學生過來，我們會感到非常高興」。長期以來這麼照顧自家孩子，家長會很樂意協助老師的，因此，不要怕丟臉，去拜託家長幫忙介紹吧！

## 【4】要如何傳播口碑？

只用口耳相傳，效果有限，因此需要**具體的工具與下點功夫**，這時不可小看【紙張

124

媒介」。在口頭傳播的時候，我們原先要表達的意思很有可能在傳達的途中變樣，因此，若有書面資料這個紙張媒介，就能將我們想要傳達的「正確資訊」好好地傳遞出去。例如，音樂發表會的節目單、教室的宣傳小卡、小刊物或小手冊、書信、課程表、活動的傳單等，若有這些可以給別人看的東西，就能塑造出容易向別人介紹的情境。發給每位學生數張教室的宣傳小卡等宣傳品，跟學生說「要發給朋友喔」，也有宣傳效果。

## 為建立口碑提供環境

也有很多學生和家長似乎不太確定，幫忙介紹學生到底好不好。例如，教室若沒有架設招牌，或許就會給人一種「這間教室可能沒有在公開招生……」的印象。而且沒有招牌，就少了「在教室學琴的感覺」，也就無法讓人產生想要幫忙介紹學生的念頭。招牌只是一個例子，不過若將教室的硬體設備做得完善，就能塑造出讓人想口耳相傳的環境。

總而言之，建立口碑就必須**「發送資訊」**，資訊發送得越多，讓人想口耳相傳的氣氛與環境就越完備。從招生情況、活動資訊、上課情形到教室的發展目標，持續不斷地將資訊傳遞出去吧！

## 特別的感受會發展成口碑

當覺得「對方眼中只有我」時，人們會有種**「特別感」**；而這種「特別感」的感情，就會發展成口碑。這是因為當實際感受到老師很重視自己時，就會想要跟大家說。歡欣愉快的事情，比較容易藉由口耳相傳而傳播出去。

例如，如果沒有特殊原因一般是不會補課的，卻特別為他補課，對方就會覺得「老師對我特別好」，便會感到很開心。這份感受很快就有可能衍生為「這間教室是好教室」的口碑。

另外，書信等非電子工具，也會給人特別感。飽含心意的賀年卡、生日卡、入學周年紀念卡等，時常收到老師寫的隻字片語，無論哪個年齡層學生的心都會被你收服。還有像是頒發「全勤獎」給一整年都沒有請假的學生，並贈予禮物；帶著感謝的心情，「特

別關照」長年在你教室學琴的學生，這些都會給人有特別的感受。這份**感動會加深對教室的愛，也會衍生成口碑。**

# 2 「異業結盟」促生口碑

## 多樣的「異業結盟」建立口碑

「合作」（collaboration）是指「協力」、「共同製作」等的詞彙。縱觀天下，會發現到有各式各樣合作關係。為了促銷商品、提高營業額，不同企業間的結盟，可以說是典型的「合作」。商業合作的目的是**「自家與其他家公司的利益而協力合作，使彼此都能獲得更多的客戶與營收」**。即使像個人鋼琴教室這種小型經營型態，也可以使用商業合作策略。

商業合作對象可以參考以下這幾種類型。

- 附近的店家
- 幼稚園

- 醫院
- 學校等教育機關
- 托兒所、老人院等機構
- **補習班、英文教室等其他才藝教室**

也可以考慮與附近的咖啡廳合作，讓你在咖啡廳裡放教室的招生海報或傳單，相對的教室可以租借咖啡廳來辦活動，以提高對方的營收與知名度。雙方都能獲得利益這一點，可說是合作的精髓。

## 提升教室形象的目標策略

慎選合作對象，巧妙地進行合作，異業結盟也能對於教室的「形象提升」起到作用。

以與醫院或養護中心的合作為例，如果你是位認為在日常生活中能以音樂來撫慰人心的老師，就可提案舉行慈善沙龍音樂會。對於醫院與養護中心而言，可以讓患者及其

家屬的心靈獲得「音樂」的療癒；對教室而言，則能夠宣傳教室並提升教室形象。這樣的慈善活動，具有凝聚人們同理心的力量，因此，透過教室的音樂活動，在人們心中留下印象，也能藉由活動發展成好口碑。

## 慎選合作對象

必須注意的一點是，選錯合作對象的話，自己教室的形象也會受到影響；如果合作對象的形象不好，連帶教室的評價也有可能下滑。因此，關鍵在於**確實掌握合作對象的評價與實際情況，再行動。**重要的是，要經常思考自己教室的形象，或是思考「希望別人怎麼看待你的教室」。形象一旦染黑，就很難洗白，像鋼琴教室這種學習才藝的地方，形象很重要，因此務必要慎選合作對象。

## 提出超乎對方預期的提案

結盟策略中最重要的，就是經常與合作對象構築「雙贏」（win-win，雙方都得利）

的關係。對方若感受不到合作的意義，當然結盟策略就不會成功。

更進一步地**提出超乎合作對象預期的提案**，也是成功的秘訣。讓合作對象感受到自己獲得了更大的好處時，他就會覺得這個攜手合作很有價值。為對方著想的這份尊重，會讓他對教室有好感，也可能發展成很好的口碑。透過合作對象的口碑行銷，這個結盟策略就更具價值了。

合作時，提供超乎對方期待的好處吧！

# 3 口碑行銷從身邊的活動做起

## 活用個人專長辦活動，建立口碑

在鋼琴以外的領域達到專業程度的老師，也請活用這份能力吧！例如，花藝、料理、嬰兒按摩等，若擁有鋼琴以外的專業技能，也可以舉辦相關活動，與鋼琴教室的口碑做串連。利用教室的空間，舉辦「育兒講座」——為媽媽們設想」、「料理講座」——做出孩子喜歡的蛋糕」等活動，宣傳客群就是主打有小孩的媽媽們。活動有聚集客群的效應，而且人群聚集得越多資訊也匯集得越多，因此，為了建立口碑，聚集人潮的概念也很重要。

## 透過家長的網絡，建立口碑

在當地扎根已久的鋼琴教室，在家長間的口碑是很強而有力的，其傳播速度超乎想像地快，因此，**抓住家長的心**是非常重要的事。為了抓住家長的心，必須傳達你對於教

室經營、課程的想法，但是卻很少有機會傳達。因此，必須**創造一個「場合」能夠讓身**

**為指導者的你表達想法**，例如，家長座談會等，讓家長得以參與並溝通交流。提供一個

讓家長可以開誠布公地互相談話的場合，還可以交換育兒資訊，家長們會很開心的。

## 口碑行銷的要點與回應

好事不出門，壞事傳千里，而且壞印象會在人們的心中殘留很久。因此，為了不傳

出壞的流言，要多加細心注意，尤其要特別留意客人來洽詢時的應對。如同「第一印象

很重要」這句話所言，**教室在洽詢電話或電了郵件上的應對，就代表了教室給人的印象，**

因此，必須迅速且有禮地應對。而且不只要用心在課程教學上，與家長維持良好的互動，

也是攸關教室存續的重要因素。

另外，面對好意的口碑傳播，絕不能忘記黎熱誠地回應對方。像是介紹學生到教室

來的人，大多會在意那位學生之後的狀況，因此，確實向對方報告介紹過後的經過，讓

他放心，下次一定會再介紹學生給你的！人家介紹學生給你是很大的恩惠，務必要表達感謝之意。口頭致意是必定要的，不過若能給對方一張「致謝卡片」，以具體的形式表達感謝，在深化人與人之間的羈絆這方面，是很重要的。

# ◆鋼琴教室診療所 6

## Q. 成人學生傳來的訊息，讓我很困擾

為了聯絡與通知課程上的事情，我會用手機郵件（譯註：携帯メール，日本手機電信業者提供的多媒體簡訊（MMS）服務，需透過手機郵件地址傳送，與一般的網路電子郵件（E-Mail）地址不同）發送的訊息，對方也一定會確認訊息，使用上很方便。但是，最近有男學生會傳來令我感到很不舒服的訊息，我想要防範這類事情，請問有什麼好方法？

## A. 不要和學生、家長交換手機郵件地址才是明智之舉

手機郵件雖然好用又方便，但是使用上不注意可能會有「與對方的距離變得太靠近」的危險性在，這點應該要理解。與家長用手機郵件來聊天，會發展成好像和朋友在相處的感覺，有些

老師會遇到，學生動不動就請假，或是被家長要求不合理的補課等等；也有可能會演變成像提問的這位老師一樣，遇到不太好的狀況。

不同的案例會有所不同，不能一概而論，不過我覺得還是盡量不要提供私人的手機郵件為上策；如果真的要用的話，可以另外準備一支教室專用的手機。而且，大家必須要知道手機郵件就是會給人一種私人使用的印象，因為在商場上，普遍認為電腦是工作上的工具，而業務上的聯繫一般也都是使用電子郵件。

重要的是，「發送訊息基本上只是「站在工作的立場」做業務上的往來，盡可能地不要讓人有私下交流的感覺，就能與對方保持距離。身為教室的負責人，就應該要避免與特定的人走得太近，或是提供資訊時偏袒某些人。

在女性壓倒性居多的鋼琴教室業界，不應該自毀立場，而要保護自己。與成年男子傳送訊息時，要特別留心訊息內容，包含傳手機郵件，應該要考量自己的態度是否可能會讓對方覺得有機可趁。（＊譯註：日本的手機郵件功能發達，方便性類似於現在台灣智慧型手機十分方便與普及的通訊軟體 LINE、WhatsApp、微信等等）

# ‖第7章‖
## 媒體戰略

善用媒體，透過積極向外界推銷教室的行動，提高教室的知名度，就能更進一步推動品牌化。接下來將請大家想想作為推銷方法的「媒體戰略」。

# 1 鋼琴教室的公關策略

## 廣告無效的理由是什麼？

一般普遍認為推銷教室的方法就是「**廣告**」，就是付費給媒體，請他幫你宣傳的一種方法。但是必須注意的現狀是，人們每天都會看到大量的廣告，已經感到很厭煩了；再加上網路的普及，大家可以自行搜尋到資訊，已經不再那麼相信廣告。由此現狀看來，以廣告形式來推銷教室，已經無法期待會有什麼效果。在這樣的情況之下，我們想要向人們傳達教室的資訊，要怎麼做才好呢？在此要提出的是，活用大眾媒體以發送資訊，即是媒體戰略。

## 媒體與公關（PR）

所謂的媒體，指的是用來做資訊的記錄、傳遞等的「媒介」，如：報紙、雜誌、電視、廣播、地方刊物等；而運用這些媒體，讓商品、活動等的資訊廣為周知，則稱為「PR」（公關，公共關係（Public Relations）的簡稱）。這世上的風潮、流行，大多是企業等單位以PR為「策略」炒作，並且剛好符合當時的時勢而興起。換句話說，會有這波流行，都是因為企業運用媒體，將自家的產品、服務向大眾傳達的緣故。

會受到媒體青睞的並不是只有知名大企業，基本上，是因為有讀者、專家等提供的消息，媒體才會成立。像是具有強烈社會性的消息等，只要是媒體想要採用的資訊，就會被報導，與資訊提供端的規模大小無關。因此，PR活動可以說是必要的策略，尤其是沒有辦法像大企業斥資龐大廣告費的小公司、小單位。

## 公關與廣告的不同

在此想要先向大家確認一點，即是PR與所謂的「廣告」不同。廣告是付費以宣傳

140

商品或服務，PR則是指「提供」消息給媒體，讓媒體採用的動作；換句話說，不用付**費就能宣傳**這點，是PR的優點。另外，PR還有一點與廣告不同，透過媒體這層「濾鏡」，這些消息看在人們眼裡，就是可信度很高的資訊；而且還有個附加的效益，被媒體採用的這項事實，也提高了資訊提供端的價值。

## 鋼琴教室也要做公關策略

那麼，就讓我們來思考有關鋼琴教室的PR策略吧！目的當然就是要讓媒體採用你教室的消息，以提高教室的知名度、使教室廣為人知；更進一步的目標是，善用刊載在媒體上的資歷，促進教室的品牌化。

消息受到媒體的採用，即是在陳述一個事實：獲得第三者的好評。將這個「媒體刊載資歷」寫在HP等上頭，就能向不特定的多數人宣傳，這是受到大眾認可的證明。一旦有了媒體刊載實績，大家對你教室的信任感就會攀升，在人們眼中就是「有人氣的教室」或是「這間教室和其他的不同」的印象，因此，**在社會上的知名度會提高的同時，**

# 2 要傳達的是什麼樣的消息呢？

## 容易被媒體採用的是這種消息

那麼，媒體追求的是什麼樣的消息呢？

### 【1】具有社會性的消息

也會讓人覺得這是間值得信賴的教室。藉此建立「教室的品牌化」、「與其他教室的差異化」，在眾多教室中也可成為出類拔萃的存在。

但是，有一點不能忘，媒體戰略的目的是讓媒體採用你教室的資訊，最終目標是「作為一間教室，應該做的是向世人傳達你的理念」、「表達自己的教室能夠對社會有所貢獻」，這部分絕對不能迷失了！向大多數的人們傳達如：這間教室以什麼為目標、能夠提供什麼等教室的「價值」，是重要的關鍵。

幫助世人的事跡、慈善事業等，是媒體想要報導的代表性話題。例如，「持續10年在老人養護中心舉辦交流活動」、「整潔大作戰——所有學生一起打掃社區街道」等等，這類具社會性、公益性的活動，是媒體比較想要報導的話題。

## 【2】與歲時節慶有關的消息

在「成年禮」、「重陽敬老節」、「情人節」等「歲時節慶」時，在教室舉辦別具特色的活動，能有效吸引媒體注目。「○○教室將為在此學琴的學生舉辦獨特的成年禮」，像這類是很有趣的企劃吧。

## 【3】具有地方特色的活動

提到鋼琴教室舉辦的活動，一般都會想到發表會或音樂會，但是如果是只在這間教室才有、「獨特」的活動，媒體毫無疑問他一定會想要報導。與當地企業合作舉辦慈善音樂會，或是利用教室的車庫、找當地居民一起舉辦跳蚤市場等等，辦教室不會辦的活動，才容易受到矚目。只要是有特色的、有附加價值的、具新聞性的活動，媒體就比較想要報導呀！

## 【4】你的教室有堪稱業界第一的特色

快問快答！日本最大的湖是「琵琶湖」，那麼第二大的湖呢？當提出這個問題，應該沒有幾個人回答得出來吧！（答案是「霞浦」（霞ケ浦））。也就是說，「第一名」才容易被大家記得、比較有吸引力；尤其是媒體工作者對「第一名」這個詞很敏感。因此，如果你的教室有什麼是當地第一，或是業界第一，就比較有可能被媒體報導出來。另外，即使不是第一名（number one），若是唯一（only one），媒體也會有興趣。只要是具有社會性、對人們有益處的資訊，媒體絕不會放過，所以要有技巧地推銷，以爭取到報導的機會。

## 故事行銷，才能引起媒體的興趣

由於有故事性的事情，比較容易引起人們的共鳴，媒體會比較有意願將其寫成報導，因此，在發新聞稿給媒體時，**如果內容的故事性較強**，被媒體報導出來的可能性就會大大攀升。

比起只是關於成功的話題，人們對於認真打拼的話題、努力跨越困難的身影，比較會覺得感動，因此，希望大家採用**「故事的黃金法則」**。例如，「一個不成熟的人，朝著自己的志向、目標前進，突破重重障礙，終於有了今日的成就。」像這種故事性的發展，好萊塢電影也常使用。吸引人、讓人感動的故事情節，某種程度上有「公式」可套用。

像這樣利用黃金法則，也是一種能讓媒體報導教室資訊的好方法。

# 3 媒體的選擇與應對方式

## 最重要的是選擇什麼樣的媒體

首先，最重要的是「**媒體的選擇**」。為了提高資訊的價值、促進教室的品牌化，也必須慎選媒體。如果能被報紙、電視等報導，宣傳的效果非常地大；但是，越是大間的媒體公司，公關策略就越複雜且難度更高。不過，像鋼琴教室這種「根深於當地」的經營形態，善用以下這幾種類型的媒體，就足夠發揮效果。

- 當地的情報雜誌
- 當地的報紙（地區版的報紙）
- 當地的有線電視台
- 業界的專業雜誌

當地的媒體一直都在尋找有話題性的地方新聞，因此只要順利將資訊發送給對方，被報導的可能性可以說非常地高。另外，業界相關雜誌經常都在等待讀者提供資訊，因此，只要該資訊對讀者有益，也有很高的可能性，對方會希望能夠採訪你的教室。正因為如此，對於音樂界的媒體資訊必須很敏銳。

## 發送新聞稿給媒體

接下來，將談到如何實際提供消息給媒體的部分。如果認識的朋友中有人從事新聞報導或雜誌編輯工作者，可以直接拜託他報導你教室的資訊；但是，對一般人而言就有困難了。不過，**「新聞稿」**這種文件，就能發揮效用。將你想要傳達的訊息內容，簡明扼要地寫成新聞稿，再用郵寄、傳真或電子郵件方式寄送。

新聞稿內可寫上如以下的項目。媒體相關工作者都很忙，為了引起對方的興趣並願意閱讀你的新聞稿，請簡潔地統整在一張 A4 紙內。

● 標題
● 概要
● 主要內文
● 照片等視覺媒材
● 曾經刊載在哪些媒體上
● 聯絡方式

最大的前提是該資訊要有閱讀價值，因此，**「形式、下標都要花心思」**這點也很重要。為了讓媒體有「我想要報導這則消息」的想法，下標題時必須深思熟慮如何用一句話表達內容。另外，不要有主觀意見，而是用簡短的文章直截了當地陳述事實就好。即便你用強烈的語氣告知媒體：這是很棒的消息！但看在他眼裡只會認為：這不過是推銷。

而且僅用文字，能表達的內容有限，因此放上能引發人們諸多想像的照片，也能有效吸引媒體目光。

另外，訊息提供者的簡介、教室名稱、住址、電話與傳真號碼、官網網址（URL）

等等的聯絡方式，也務必要附上。

## 事先做好應對媒體的心理準備

發送新聞稿之後，必需要做好之後應對的準備。當對於你教室資訊有興趣的媒體工作者打電話過來詢問，這時如果沒有可以詳細說明的人，就會給對方不好的印象；因此，至少在發送完新聞稿後的一週內，應該要整頓成隨時可以應對的狀態。因為媒體相關工作者大多很忙碌，若無法立即應答，被報導的可能性就會降低。

另外，對於該新聞稿有興趣的承辦人，在打電話詢問前，應該會先上網搜尋更詳細的資料，對於資訊提供者的人物形象、經歷等都是搜尋的目標。在媒體業界信用擺第一，因此，應當會先上網收集資訊，這也是為了確認資訊發送的源頭。因此，在**發送新聞稿之前，先將相關資訊放上網路**，是很重要的事。

事先放上新聞稿中未盡的事宜，並調整為提供資訊的狀態；或者在新聞稿上標註一句：「詳細資訊請參見以下網站」，並附上官網網址，那就萬無一失了。

# 新聞稿的撰寫案例

● 標題

長年經營扎根於當地的這間鋼琴教室，培養出了許多優秀的學生，因此，將以這些實績為根本，計畫在當地具有歷史淵源的音樂廳開音樂會。藉由舉辦演出的契機，向眾多市民宣傳教室的活動，也為了試圖提升教室的知名度，嘗試聯絡當地的媒體。

● 照片

在音樂會的一週前，此教室向 **6** 家報社、**5** 家電視台、**2** 家廣播電台、**4** 家當地雜誌社，合計共 **17** 家媒體，以傳真方式寄送左頁的新聞稿。

● 事件的
主旨

當時正值新春的年節氣氛中，加上活動邀請了從東京來的特別嘉賓，最後該教室接受了 **2** 家當地報社的委託採訪。在那 **2** 天後，報紙的第二版面上有了這間教室附上照片的介紹報導。

● 資訊的
概要

● 活動主辦者
的簡介

因為受到當地媒體的報導，這間教室與該地區的關係更加緊密，廣泛地向人們推銷其充滿朝氣的教室經營，也成功了。（新聞稿提供「珍珠（**Perle**，譯註：德語是「珍珠」的意思）鋼琴教室」）

● 聯絡方式

想將真實的音樂喜悅傳達給郡山的孩子們

# 17 年來經營教室的薈萃
# 舉辦「新春音樂會 2011 奏～ Kanade ～」

~ 東京的人氣樂團「即興 Karameeru 團」（即興からめ一る団）與東北地區孩子們的合奏 ~

我，池田敦子以「在故鄉·郡山市（譯註：位於日本福島縣中部）透過音樂與大家溝通交流，並且為社會做貢獻」的理念，於 1994 年開設了一間鋼琴教室，長期投注心力於培育當地次世代孩子們的人格，以及教育他們能有適性於國際社會的全球性敏感度。

此次，匯集 17 年來經營教室之大成，我們將在今年 1 月舉辦演出活動。由目前在本教室學琴的 40 位學生為主，

有獨奏、也有合奏的節目。另外，本次活動的重頭戲，我們邀請了來自東京的「即興 Karameeru 團」擔任表演嘉賓，並且將與本教室的學生一起大合唱。

「即興 Karameeru 團」（右上的照片）是由赤羽美希、正木惠子（雀館敲碼）組成的音樂團體。從古典與古樂到現代音樂等各種音樂類型，她們都能透過口風琴、鋼琴、口琴、各種打擊樂器等即興演奏，甚至邊演奏邊與觀眾做互動，是很有特色的樂團。她們在東京也努力為社會做出貢獻，像是企劃並實踐一項以身心障礙人士與兒童為對象的社區計畫「歡唱家園」（うたの住む家）。本次音樂發表會以「今日的旋律」為主題，學生們將演奏演歌、搖滾、爵士等，共 42 首多樣風味的樂曲。如果東北的孩子們聽到這些「今日的旋律」，而在心底開出許許多多創意的花朵，便是身為教師的我感到最歡欣無比的事了。

## 「新春音樂會 2011 奏～ Kanade ～」

■演出日期：2011 年 1 月 10 日（第一場次 12：30 開場，第二場次 14：00 開場，教師與「即興 Karameeru 團」的演奏 15：40 開始，全體與「即興 Karameeru 團」的大合唱 16：10 開始，預計於 16：30 結束）
■地點：郡山市公會堂   ■免費入場   ■特別來賓：即興 Karameeru 團（赤羽美希、正木惠子）

### 珍珠鋼琴教室負責人·池田敦子的簡介

畢業於武藏野音樂大學，「珍珠（Perle）鋼琴教室」負責人，音樂史研究家。以建造一間「溫暖且對親子體貼的教室」為目標，在池之台（譯註：福島縣郡山市內的某一地區）經營音樂教室長達 17 年之久。座右銘是《美妙的樂音，培養耳朵的音感》，目前共指導 40 名學生；曾參與過○○演奏會、曾任○○講師。持有中等國高等學校教師證照，並且是全日本鋼琴指導者協會（PTNA）會員。
本活動聯絡窗口：〒 963- ＊＊＊郡山市池之台＊＊＊＊ 負責人：池田敦子
●電話：024- ＊＊＊ - ＊＊＊＊ ● E-mail：perle@ ＊＊＊ . ＊＊ .jp
●教室官網：http://www.perle-piano.net/

## 公關策略的基礎是傳達「志向」

施行公關策略時，請注意不要變成「過度推銷教室」，因為即使你將教室的美好作為前鋒，看在媒體的眼裡不過是自吹自擂。如果因為過度推銷教室而給人不好的印象，那就造成反效果了。**「我想透過這份工作，實踐這樣的理想」傳達這樣的「志向」，才是重要的**，以及讓人們對於你的行動產生共鳴。

公關策略博大精深，雖然辛苦，但是當實際被報導出來時，會特別地開心。採用公關策略最重要的關鍵是，積極地向外界提供、宣布資訊的態度；而第一步就是讓更多人知道你的教室，這是為了今後的教室經營不可或缺的行動。

第 7 章 — 媒體戰略

# ◆ 鋼琴教室診療所 7

## Q 被問到有幾個學生時，我該怎麼回答？好煩惱

我經常被學生、家長問到總共有幾個學生，但我實在有點疑惑：為什麼要問這個？有什麼意圖？因此，我總是回答得很曖昧。即使學生的數量很多，在情感上也覺得很難回答，到底要怎麼回答，實在很困擾。請問當被這樣詢問時，應該要如何回答比較好呢？

## A 表明總共有幾個學生，並且有技巧地表達教室的狀況

想要問問有多少學生的這種心理，是因為對教室產生興趣而興起的念頭。其實學生和家長對教室的理解，比我們所想的還要不清楚；因為大多是個別課，由於沒有與其他學生接觸，所以

154

很難理解教室到底是個什麼樣的狀況。對家長而言，則是很在意：有沒有其他學生和自己的孩子差不多年紀呢？

當學生或家長問你有多少學生時，沒有必要刻意隱瞞，重要的是「要如何表達」。例如，如果學生數量不多的話，「現在共有〇位學生，今後我想要增加更多的學生」、「如果您能介紹學生過來，我會很高興」，可以像這樣多加幾句來回答。若想增加學生，就可以以學生數量這個話題作為「契機」，拜託人家幫忙介紹，這也是一種方法。相反的，如果學生數量很多的，人們覺得這是間學生數量很多、很熱鬧的教室，就會更有聚集人氣的效果。

「托您的福，多了〇位學生，真的很熱鬧呢」，也可以像這樣同時強調教室的「高人氣」。當同樣的內容，表達方式不同，對方對教室所抱持的印象就會不同，因此，當你想要傳達訊息時，要選擇會給予對方良好印象的字眼。若能做到這點，無論遇到什麼樣的詢問，都能毫不猶豫地，給予正面積極的答覆。為了讓教室朝向更好的方向邁進，希望大家多注意表達資訊的方式。

# 結語

## 目標是理想的鋼琴教室

本書試著以「鋼琴教室品牌化」的思考方式與實踐方法的角度撰寫而成。今後的時代是真正有價值的鋼琴教室才能夠存活，而這個價值可以說是由「能受到多少人的支持」來決定的。

至今為止，我和許多位老師討論過有關鋼琴教室的事情，在這當中我注意到一件事情，那就是：「只有由衷享受自己工作的老師，才能夠更靠近理想的教室」。

對於自己的工作抱有榮譽感、由衷享受教授鋼琴這件事──這種老師的身邊，總會聚集著許多人；而這許許多多的人會支持老師毫無保留地傳授的姿態。此外，這種老師樂於收下來自人們的感謝，並且再將這份感謝回饋給更多的人們；不但獨樂樂，還能眾樂樂的老師，本身就是個品牌，並且是個受到多人認可的存在。身

156

邊圍繞著與自己想法有所共鳴的人，經營者理想的教室，或許這就是邁向成功鋼琴教室的關鍵。

受到少子化、經濟不景氣的影響，不得不說鋼琴教室業界處於嚴峻的狀況，但正因為是這樣的時代，我有個前進的目標，那就是「讓日本的鋼琴教室業界更加繁盛」。我正在串聯有相同志向的老師們，互相拉拔彼此，進行推動業界繁盛的行動。支撐著日本鋼琴業界的就是位在第一線的、身為鋼琴教師的我們，而當我們每一位老師都以自己的工作為榮、抱持著夢想，並且給予孩子夢想、傳遞鋼琴與音樂的美好，這個業界必定會更加繁盛。每個人的力量雖小，但合而為一後，將能成為改變業界的龐大潮流。

為了繁盛今後日本的音樂界、鋼琴業界，我們鋼琴教師被賦予的任務絕對不

渺小。我的行動只是剛踏出一小步而已，而這一小步或許微不足道，但是我相信，只要集結了志同道合的老師們，必定會形成強大的力量。

幸運的是，我能夠與許多優秀的老師邂逅，而這每次的相會，都會讓我察覺到許多重要的事物、獲得自我成長的食糧。現在只要想到今後還會與更多優秀的老師邂逅，就覺得非常期待。

本書多虧了諸多人士的協助才能完成，延續前一本書，無論是從企畫階段就很照顧我的音樂之友社的塚谷夏生女士、給予我寶貴意見與鼓勵的編輯工藤啟子小姐、總是提供許多好點子的期刊《MUSICA NOVA》總編輯岡地真由美小姐，我都由衷地感謝。

另外，為本教室製作很棒的名片與網站的網頁設計師神尾明子小姐；經營優

良鋼琴教室的益子祥子老師、野田直美老師、池田敦子老師、最上惠利子老師、山宮苗子老師、須山佳奈子老師，從各位那裏獲得了莫大的協助，我誠心地道謝。

以及，總是熱情地閱讀本教室電子報的全國的老師們，我真的從各位身上獲得許多能量，請讓我藉此機會再次向各位說聲謝謝。

最後，想以我一直銘記在心的一句話作為結語。

「**現在，能使眼前人獲得幸福的，就是鋼琴老師**」。

我衷心祝福各位的教室都能發展順利。

寫於即將滿 1 歲的女兒生日前夕 ──

**藤 拓弘**

159

國家圖書館出版品預行編目 (CIP) 資料

超成功鋼琴教室行銷大全-品牌經營七戰略 / 藤拓弘作;
李宜萍譯. -- 初版. -- 臺北市:有樂出版, 2020.03

　　面;　　公分. -- (音樂日和;11)
譯自:「成功するピアノ教室」への　7 つのブランド戦略

ISBN 978-986-96477-3-1( 平裝 )

1. 音樂教育

910.3　　　　　　　　　　　　　　　109001041

 音樂日和　11

# 超成功鋼琴教室行銷大全～品牌經營七戰略

「成功するピアノ教室」への　7 つのブランド戦略

作者：藤拓弘
譯者：李宜萍
發行人兼總編輯：孫家璁
副總編輯：連士堯
責任編輯：林虹聿
封面設計：高偉哲

出版：有樂出版事業有限公司
地址：114 台北市內湖區瑞光路 583 巷 30 號 7 樓
電話：（02）25775860
傳真：（02）87515939
Email：service@muzik.com.tw
官網：http://www.muzik.com.tw
客服專線：（02）25775860
法律顧問：天遠律師事務所　劉立恩律師

總經銷：大和書報圖書股份有限公司
地址：248 新北市新莊區五工五路 2 號
電話：（02）89902588
傳真：（02）22997900

印刷：宇堂印刷設計有限公司
初版：2020 年 3 月
定價：299 元

# MUZIK

華語區最完整的古典音樂品牌

回歸初心，古典音樂再出發

全面數位化

# 有樂精選‧值得典藏

福田和代
## 群青的卡農
## 航空自衛隊航空中央樂隊記事 2

航空自衛隊的樂隊少女鳴瀨佳音，
個性冒失卻受人喜愛，逐漸成長為可靠前輩，
沒想到樂隊人事更迭，連摯緣渡會竟然也轉調沖繩！
出差沖繩的佳音再次神祕體質發威，
消失的巴士、左右眼變換的達摩、
無人認領的走失孩童……
更多謎團等著佳音與新夥伴們一同揭曉，
暖心、懸疑又帶點靈異的推理日常，人氣續作熱情呈現！

定價：320 元

趙炳宣
## 音樂家被告中！今天出庭不上台
## 古典音樂法律攻防戰

貝多芬、莫札特、巴赫、華格納等音樂巨匠
這些大音樂家們不只在音樂史上赫赫有名
還曾經在法院紀錄上留過大名？
不說不知道，這些音樂家原來都曾被告上法庭！
音樂✕法律　意想不到的跨界結合
韓國 KBS 高人氣古典音樂節目集結一冊
帶你挖掘經典音樂背後那些大師們官司纏身的故事

定價：500 元

留守 key
## 戰鬥吧！漫畫‧俄羅斯音樂物語
## 從葛令卡到蕭斯塔科維契

音樂家對故鄉的思念與眷戀，
醞釀出冰雪之國悠然的迷人樂章。
六名俄羅斯作曲家最動人心弦的音樂物語，
令人感動的精緻漫畫＋充滿熱情的豐富解說，
另外收錄一分鐘看懂音樂史與流派全彩大年表，
戰鬥民族熱血神祕的音樂世界懶人包，一本滿足！

定價：280 元

## 福田和代
## 碧空的卡農
## 航空自衛隊航空中央樂隊記事

航空自衛隊的樂隊少女鳴瀨佳音，
個性冒失卻受到同僚朋友們的喜愛，
只煩惱神祕體質容易遭遇突發意外與謎團；
軍中樂譜失蹤、無人校舍被半夜點燈、
樂器零件遭竊、戰地寄來的空白明信片……
就靠佳音與夥伴們一同解決事件、揭發謎底！
清爽暖心的日常推理佳作，熱情呈現！

定價：320 元

## 茂木人輔
## 樂團也有人類學？
## 超神準樂器性大解析

《拍子的規則》人氣作者茂木人輔
又一幽默生活音樂實用話題作！
是性格決定選樂器、還是選樂器決定性格？
從樂器的音色、演奏方式、合奏定位出發諧分析，
還有 30 秒神準心理測驗幫你選樂器，
最獨特多元的樂團人類學、盡收一冊！

定價：320 元

## 百田尚樹
## 至高の音樂 2：這首名曲超厲害！

《永遠の 0》暢銷作者百田尚樹
人氣音樂散文集《至高の音樂》續作
精挑細選古典音樂超強名曲 24 首
侃侃而談名曲與音樂家的典故軼事
見證這些跨越時空、留名青史的古典金曲
何以流行通俗、魅力不朽！

定價：320 元

西澤保彥
## 幻想即興曲－偵探響季姊妹～蕭邦篇

一首鋼琴詩人的傳世名曲，
一宗嫌疑犯主動否認有利證詞的懸案，
受牽引改變的數段人生，
跨越幾十年的謎團與情念終將謎底揭曉。
科幻本格暢銷作家首度跨足音樂實寫領域，
跨越時空的推理解謎之作，
美女姊妹偵探系列 隆重揭幕！

定價：320 元

百田尚樹
## 至高の音樂：百田尚樹的私房古典名曲

暢銷書《永遠的0》作者百田尚樹
2013 本屋大賞得獎後首本音樂散文集，
親切暢談古典音樂與作曲家的趣聞軼事，
獨家揭密啟發創作靈感的感動名曲，
私房精選 25+1 首不敗古典經典
完美聆賞·文學不敵音樂的美妙瞬間！

定價：320 元

藤拓弘
## 超成功鋼琴教室經營大全
## ～學員招生七法則～

個人鋼琴教室很難經營？
招生總是招不滿？學生總是留不住？
日本最紅鋼琴教室經營大師
自身成功經驗不藏私
7 個法則、7 個技巧，
讓你的鋼琴教室脫胎換骨！

定價：299 元

## 樂洋漫遊

典藏西方選譯，博覽名家傳記、經典文本，
漫遊古典音樂的發源熟成

### 伊都阿·莫瑞克
## 莫札特，前往布拉格途中

一七八七年秋天，莫札特與妻子前往布拉格的途中，
無意間擅自摘取城堡裡的橘子，因此與伯爵一家結下友
誼，並且揭露了歌劇新作《唐喬凡尼》的創作靈感，為眾
人帶來一段美妙無比的音樂時光……
一顆平凡橘子，一場神奇邂逅
一同窺見，音樂神童創作中，靈光乍現的美妙瞬間。
【莫札特誕辰 260 年紀念文集　同時收錄】
《莫札特的童年時代》、《寫於前往莫札特老家途中》

定價：320 元

### 基頓·克萊曼
## 寫給青年藝術家的信

小提琴家　基頓·克萊曼
數十年音樂生涯砥礪琢磨
獻給所有熱愛藝術者的肺腑箴言
邀請您從書中的犀利見解與寫實觀點
一同感受當代小提琴大師
對音樂家與藝術最真實的定義

定價：250 元

### 菲力斯·克立澤&席琳·勞爾
## 音樂腳註
## 我用腳，改變法國號世界！

天生無臂的法國號青年
用音樂擁抱世界
2014 德國 ECHO 古典音樂大獎得主
菲力斯·克立澤用人生證明，
堅定的意志，決定人生可能！

定價：350 元

**瑪格麗特·贊德**

## 巨星之心～莎賓·梅耶音樂傳奇

單簧管女王唯一傳記　全球獨家中文版
多幅珍貴生活照　獨家收錄
卡拉揚與柏林愛樂知名「梅耶事件」
始末全記載
見證熱愛音樂的少女逐步成為舞台巨星
造就一代單簧管女王傳奇

定價：350 元

---

**路德維希·諾爾**

## 貝多芬失戀記－得不到回報的愛

即便得不到回報　亦是愛得刻骨銘心
友情、親情、愛情，真心付出的愛若是得不到回報，
對誰都是椎心之痛。
平凡如我們皆是，偉大如貝多芬亦然。
珍貴文本首次中文版　問世解密
重新揭露樂聖生命中的重要插曲

定價：320 元

---

**有樂映灣**　發掘當代潮流，集結各種愛樂人的文字選粹，
感受臺灣樂壇最鮮活的創作底蘊

**林佳瑩＆趙靜瑜**

## 華麗舞台的深夜告白
## 賣座演出製作祕笈

每場演出的華麗舞台，
都是多少幕後人員日以繼夜的努力成果，
從無到有的策畫過程又要歷經多少環節？
資深藝術行政統籌林佳瑩╳資深藝文媒體專家
趙靜瑜，超過二十年業界資深實務經驗分享，
告白每場賣座演出幕後的製作祕辛！

定價：300 元

胡耿銘

**穩賺不賠零風險！**

**基金操盤人帶你投資古典樂**

從古典音樂是什麼，聽什麼、怎麼聽，
到環遊世界邊玩邊聽古典樂，閒談古典樂中魔法與命
理的非理性主題、名人緋聞八卦，基金操盤人的私房
音樂誠摯分享不藏私，五大精彩主題，與您一同掌握
最精密古典樂投資脈絡！
快參閱行家指引，趁早加入零風險高獲益的投資行列！

定價：400 元

........................................................

blue97

**福特萬格勒：世紀巨匠的完全透典**

《MUZIK 古典樂刊》資深專欄作者
華文世界首本福特萬格勒經典研究著作
二十世紀最後的浪漫派主義大師
偉大生涯的傳奇演出與版本競逐的錄音瑰寶
獨到筆觸全面透析　重溫動盪輝煌的巨匠年代
★隨書附贈「拜魯特第九」傳奇名演復刻專輯

定價：500 元

........................................................

**以上書籍請向有樂出版購買便可享獨家優惠價格，**

**更多詳細資訊請撥打服務專線。**

MUZIK 古典樂刊・有樂出版
華文古典音樂雜誌・叢書首選
讀者服務專線：（02）2577-5860
讀者服務信箱：service@muzik.com.tw
🅕 MUZIK 古典樂刊

**SHOP MUZIK 購書趣**

即日起加入會員，即享有獨家優惠
SHOP MUZIK：http://shop.muzik.com.tw/

# 《超成功鋼琴教室行銷大全》獨家優惠訂購單

**訂戶資料**

收件人姓名：＿＿＿＿＿＿＿＿＿＿＿ □先生　□小姐

生日：西元 ＿＿＿＿＿＿＿ 年 ＿＿＿＿ 月 ＿＿＿＿ 日

連絡電話：（手機）＿＿＿＿＿＿＿＿＿（室內）＿＿＿＿＿＿

Email：＿＿＿＿＿＿＿＿＿＿＿＿＿＿＿＿＿＿＿＿＿＿

寄送地址：□□□ ＿＿＿＿＿＿＿＿＿＿＿＿＿＿＿＿＿＿＿

＿＿＿＿＿＿＿＿＿＿＿＿＿＿＿＿＿＿＿＿＿＿＿＿＿＿＿＿

**信用卡訂購**

□ VISA　□ Master　□ JCB（美國 AE 運通卡不適用）

信用卡卡號：＿＿＿＿＿-＿＿＿＿＿-＿＿＿＿＿-＿＿＿＿＿

有效期限：＿＿＿＿＿＿＿＿

發卡銀行：＿＿＿＿＿＿＿＿＿＿＿＿＿

持卡人簽名：＿＿＿＿＿＿＿＿＿＿＿＿＿

**訂購項目**

□《群青的卡農－航空自衛隊航空中央樂隊記事 2》優惠價 253 元

□《碧空的卡農－航空自衛隊航空中央樂隊記事》優惠價 253 元

□《戰鬥吧！漫畫・俄羅斯音樂物語》優惠價 221 元

□《華麗舞台的深夜告白－賣座演出製作祕笈》優惠價 237 元

□《音樂家被告中！今天出庭不上台－古典音樂法律攻防戰》優惠價 395 元

□《樂團也有人類學？超神準樂器性格大解析》優惠價 253 元

□《至高的音樂 2：這首名曲超厲害！》優惠價 253 元

□《至高的音樂：百田尚樹的私房古典名曲》優惠價 253 元

□《穩賺不賠零風險！基金操盤人帶你投資古典樂》優惠價 316 元

□《莫札特，前往布拉格途中》優惠價 253 元

□《幻想即興曲－偵探響季姊妹～蕭邦篇》優惠價 253 元

□《福特萬格勒～世紀巨匠的完全透典》優惠價 395 元

□《貝多芬失戀記－得不到回報的愛》優惠價 253 元

□《巨星之心～莎賓・梅耶音樂傳奇》優惠價 277 元

□《音樂腳註》優惠價 277 元　□《寫給青年藝術家的信》優惠價 198 元

□《超成功鋼琴教室經營大全》優惠價 237 元

**劃撥訂購**　劃撥帳號：50223078　戶名：有樂出版事業有限公司
**ATM 匯款訂購（匯款後請來電確認）**
國泰世華銀行（013）　帳號：1230-3500-3716
請務必於傳真後 24 小時後致電讀者服務專線確認訂單
傳真專線：（02）8751-5939

有樂出版

請　貼　郵　實

11492　台北市內湖區瑞光路 583 巷 30 號 7 樓

# 有樂出版事業有限公司　編輯部　收

- - - - - - - - - - - - - - - - - - - - - - - - - - - - - - - - - - - - - - - - - - - - - - - - - - - - - - - - - - - - - - - - -

*請沿虛線對摺*

有樂出版

音樂日和 11
《超成功鋼琴教室行銷大全～品牌經營七戰略》

### 填問卷送雜誌！

只要填寫回函完成，並且留下您的姓名、E-mail、電話以
及地址，郵寄或傳真回有樂出版事業有限公司，即可獲得
《MUZIK古典樂刊》乙本！（價值NT$200）

# 《超成功鋼琴教室行銷大全～品牌經營七戰略》讀者回函

1. 姓名：_____，性別：□男　□女
2. 生日：_____ 年 _____ 月 _____ 日
3. 職業：□軍公教　□工商貿易　□金融保險　□大眾傳播
　　　　　□資訊業　□製造業　　□服務業　　□學生　　□其他
4. 教育程度：□國中以下　□高中/職　□大學/專科　□碩士以上
5. 平均年收入：□25萬以下　□26-60萬　□61-120萬　□121萬以上
6. E-mail：_____
7. 住址：_____
8. 聯絡電話：_____
9. 您如何發現《超成功鋼琴教室行銷大全～品牌經營七戰略》這本書的？
　　□在書店閒晃時　　　　□網路書店的介紹，哪一家：_____
　　□MUZIK AIR推薦　　　□朋友推薦
　　□其他：_____
10. 您習慣從何處購買書籍？
　　□網路商城（博客來、讀冊生活、PChome...）
　　□實體書店（誠品、金石堂、一般書店...）
　　□其他：_____
11. 平常我獲取音樂資訊的管道是……
　　□電視　□廣播　□雜誌/書籍　□唱片行
　　□網路　□手機APP　□其他：_____
12. 《超成功鋼琴教室行銷大全～品牌經營七戰略》，
　　我最喜歡的部分是……（可複選）
　　□第1章　教師個人品牌戰略　　□第2章　差異化戰略
　　□第3章　價格戰略　　　　　　□第4章　網路戰略
　　□第5章　體驗課戰略　　　　　□第6章　口碑行銷戰略
　　□第7章　媒體戰略
13. 《超成功鋼琴教室行銷大全～品牌經營七戰略》吸引您的原因？(可複選)
　　□喜歡封面設計　　□喜歡古典音樂　　□喜歡作者
　　□價格優惠　　　　□內容很實用　　　□其他：_____
14. 您希望我們未來出版何種書籍？
　　_____
15. 您對我們的建議：
　　_____
　　_____
　　_____